U0052063

作花圈 玩雜貨

黑田健太郎的
庭園風花圈╳雜貨搭配學

黑田健太郎

我的花圈製作充滿了變化性。

怎麼說呢？因為製作時經常使用庭院修剪下來的枝葉或花朵。

我在琦玉縣的「Flora 黑田園藝」擔任工作人員，

除了服務客人和賣場管理等工作之外，

也照顧店面的庭院和種植植物，

當修剪花圃或植物的枝葉時，就利用這些素材作成花圈……

剛開始製作花圈時，

只是以一些枝葉纏繞綁，

但是看來如此簡單的東西，裝飾在庭園或店面的工作區域時，

卻會產生絕佳的氛圍。

偶而製作出可愛且充滿張力的作品之後，

便會萌生「下一次該作什麼樣的花圈呢？」等想像。

有了這些想像，再實際製作出來，因此誕生了這本花圈書。

本書中所介紹的花圈材料，大多為庭園盛開的植物，

或一般園藝店即可購得的花草。

即使是第一眼看到時覺得很難製作的花圈，其實都是很簡單就能完成的，

初學者也請務必挑戰看看喔！

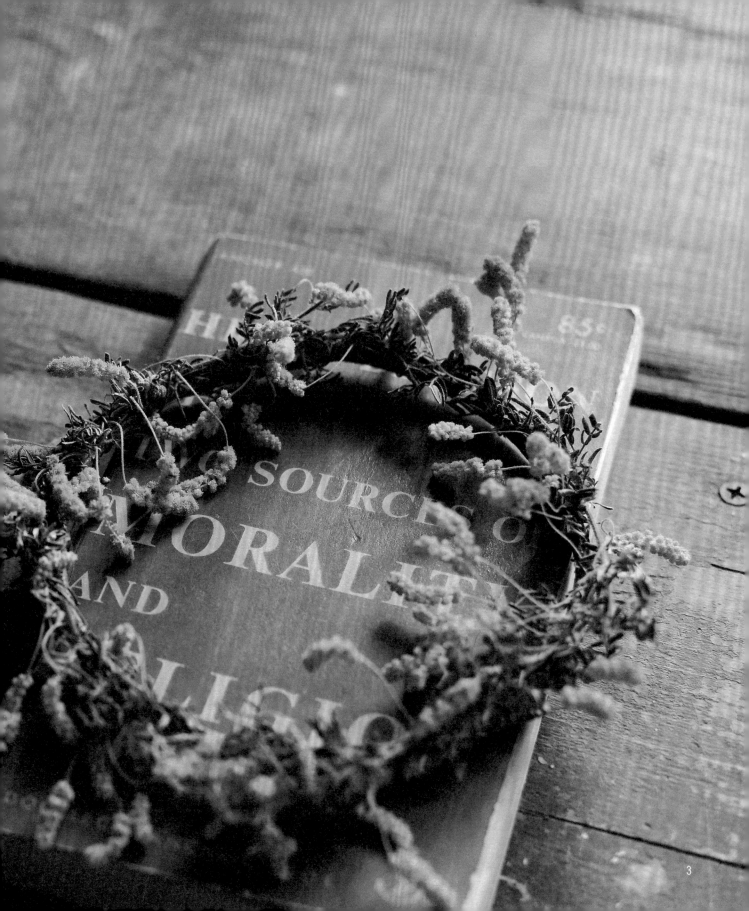

3

Contents

本書的使用方法

①

使用的材料名稱及其數量。

②

除了清楚的材料數量和圖片中的狀態之外，需要剪切使用的材料也會另以（※）詳細補充說明。

③

材料中的植物，可以在庭園或園藝店找到的時期。

④

製作完成的花圈可鑑賞的時間長度標準。

⑤

變成乾燥花也可以享受觀賞樂趣的花圈會以OK標記。雖然本書登場的植物都可以作成乾燥花草，但是花容易枯萎，葉子也馬上跟著枯，難以當成長期鑑賞的花圈，會有NG的情形產生。

⑥

花圈的底座分成A至G等不同類型。各個底座的製作方法和插上花材的方法，請見P.95至P.107的詳細說明。

⑦

花圈底座的尺寸標記。
※重疊處的長度，意指範例如將鋁線作成圓圈狀當成花圈的底座，鋁線兩端重疊的部分即是重疊處的長度。

⑧

實際使用的材料圖片。材料名稱的英文字母和圖片中的英文字母互相對照。植物的尺寸請當成參考即可。

⑨

雖然也附上了植物的配置圖，但僅供參考。可以依照自己的想法挑戰看看喔！

材 料

a	波羅尼花 'Purple Jared'	15 枝
b	蠟梅	7 枝
c	長階花 'Green Flash'	5 枝

※將 a 剪切分開使用。

適合製作的時期 … 2至4月

鑑賞日數標準 … 1至2日
※如果放在盤中吸取水分，可以維持7至10日。

乾燥 … OK

底座類型 … typeB

尺寸 … φ130mm（鋁線φ3mm×L550mm／重疊處的長度100mm）

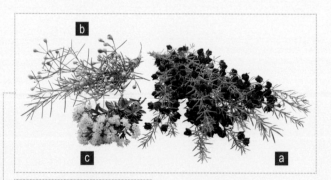

※在此介紹的內容，是右頁波羅尼花花圈的製作基本資訊。

type B

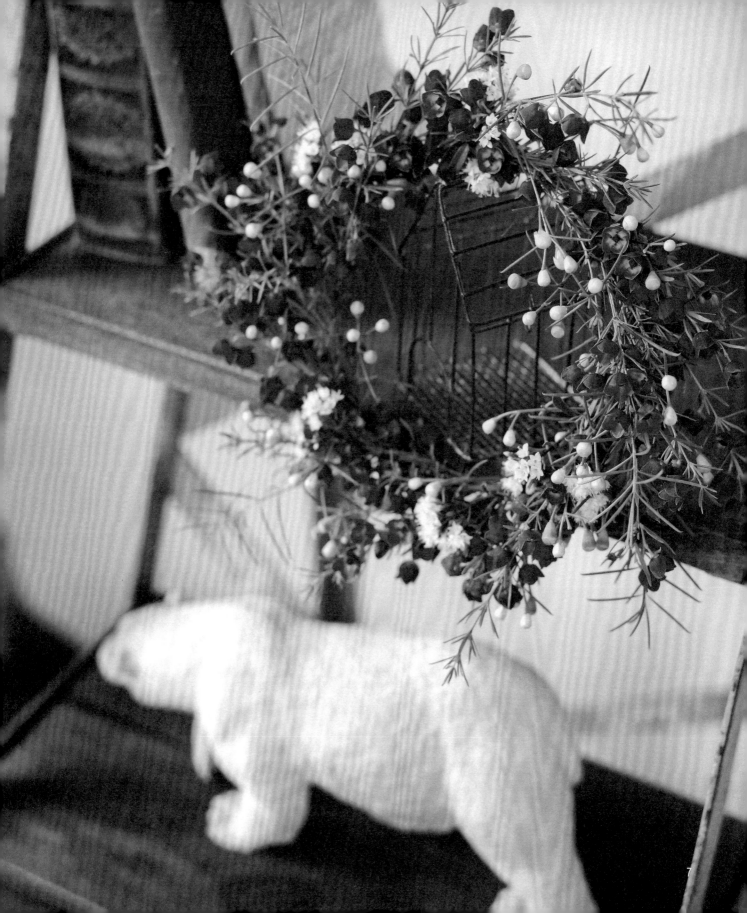

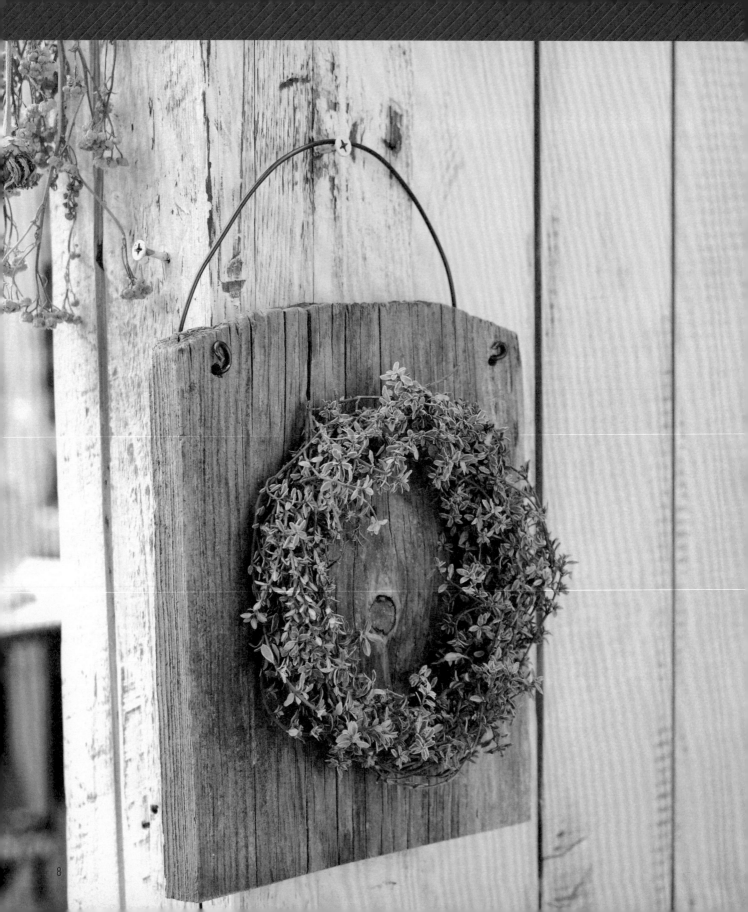

Simple
Wreath

容易製作·
流露時尚感的
簡易花圈

雖然常常聽到「製作花圈好像很難!」這種話,

但在此登場的花圈製作起來都非常簡單喔!

大家都可以完成的花圈,初學者也可挑戰看看!

淡淡的粉紅色裡增加一點
色彩的變化
銀斑百里香的迷你花圈

　　帶有白色斑紋的銀斑百里香,散發出清爽的
香味。不論是看起來或聞起來的香味都很清爽。
圖片中的花圈,是使用晚秋的庭園中、採摘帶
有淡淡粉紅色的莖製作而成的。雖然一枝一枝短
短的,但將5枝纏繞在一起,捲上鋁線底座就完
成了。因為小小的葉子會互相牽引勾在一起,即
使不以鐵絲固定也沒問題。如果植物本身的長度
夠長,可以不搭配底座。只要將數枝花材綑在一
起,作成圓形,就是一個漂亮的花圈了。

材 料

a 銀斑百里香‧‧‧‧‧‧‧‧‧‧‧‧‧‧‧‧‧15枝

適合製作的時期 … 全年

鑑賞日數標準 … 約1年

乾燥 … OK

底座類型 … typeB

尺寸‧‧‧ φ120mm

（鋁線 φ2mm × L400mm／
重疊處的長度50mm包含在內）

將植物分成三束（各5枝），
固定於底座

a

type B

a　　　　a

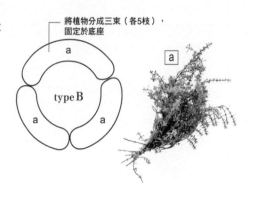
a

9

在葡萄風信子間加上白花
作成清爽風的花圈

　　以質感、花形都很獨特的植物所製作而成的花圈。將歐石楠和長階花剪成大約7cm的長度，連同葡萄風信子，各取一枝抓成一束固定於底座。如果能隨意地調整葡萄風信子在內、外側的方向，可以避免花圈顯得單調，形成具有動感的角度。先將十六束花材放上底座試擺，製作到一半的時候，要再度確認花材的分配是否可行。

材料

插上16束 a+b+c 的組合。

a	葡萄風信子	16枝
b	歐石楠・Caffra	2枝
c	長階花 'Green Flash'	2枝

※將 b c 剪切分開使用。

適合製作的時期 … 2至3月　鑑賞日數標準 … 1至2日
※如果放在盤中吸取水分，可以維持7至10日。
乾燥 … NG
底座類型 … typeB
尺寸 … φ180mm（鋁線φ3mm × L650mm／重疊處的長度100mm包含在內）

享受冬天的迷你玫瑰風情
收集色彩作成花圈

　　四季開花的迷你玫瑰，因為屬於全年都可以使用的花材，從花圃或盆栽稍微摘一些，就可以製作成花圈。圖中使用的是受到冬天嚴寒的氣候影響，而只帶有一點點紅色的花朵。剪成大約7cm的長度，以鐵絲固定於鋁線底座上，並將鋁線底座隱藏起來。如果讓花朵之間的間隔維持一致，就能作出可愛的感覺。

材料

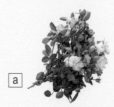

| a | 玫瑰 'Green Ice' | 10枝 |

適合製作的時期 … 全年
鑑賞日數標準 … 1至2日
※如果放在盤中吸取水分，可以維持7至10日。
乾燥 … OK
底座類型 … typeB
尺寸 … φ120mm（鋁線φ2mm × L400mm／重疊處的長度50mm包含在內）

只要纏上就 OK
可愛的愛之蔓花圈

　　充滿雜貨風，且容易融入室內裝飾的就是綠色的花圈了。在山歸來作成的底座上，插上十枝束在一起的愛之蔓的根部。其中八枝沿著底座放在上方，剩下的兩枝，在上方捲繞固定，這樣就完成了，非常簡單喔！

材料

a 愛之蔓······················· 10枝

適合製作的時期 … 全年

鑑賞日數標準 … 1至2個月

乾燥 … OK

底座類型 … typeD

尺寸… φ200mm

（市售：山歸來枝條圈）

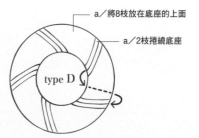

a／將8枝放在底座的上面

a／2枝捲繞底座

type D

a

Simple
Wreath

替小空間增添色彩

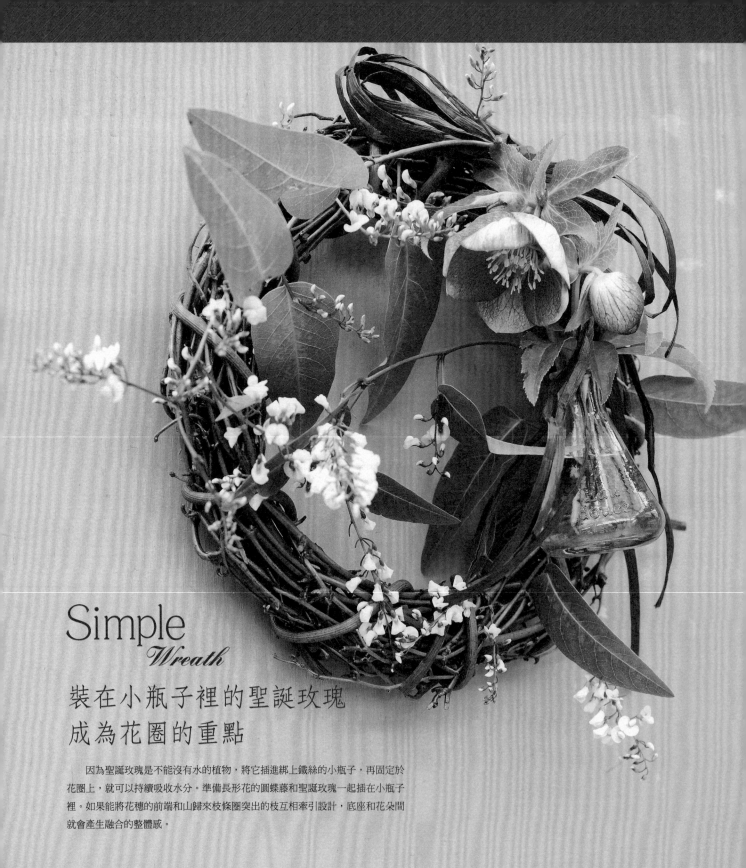

Simple
Wreath

裝在小瓶子裡的聖誕玫瑰
成為花圈的重點

　　因為聖誕玫瑰是不能沒有水的植物，將它插進綁上鐵絲的小瓶子，再固定於花圈上，就可以持續吸收水分。準備長形花的圓蝶藤和聖誕玫瑰一起插在小瓶子裡。如果能將花穗的前端和山歸來枝條圈突出的枝互相牽引設計，底座和花朵間就會產生融合的整體感。

{ 善用小巧思作出如畫的花圈 }

燒杯形小瓶子的造型，會在圓形的花圈上產生陰影，加上酒紅色的拉菲草，可以營造出視覺焦點。也可以使用市售的藤圈，以不同的方法製作，提升花圈的獨創性，簡單就能作出如畫作般的花圈。

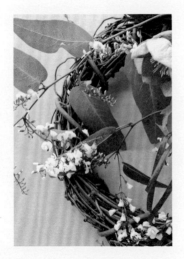

材料

- a 圓蝶藤·······················3枝
- b 聖誕玫瑰·······················2枝

適合製作的時期 ··· 2至3月
鑑賞日數標準 ··· 7至10日
乾燥 ··· NG
底座類型 ··· typeD　尺寸··· φ220mm（市售：山歸來枝條圈）
瓶子 ··· 底部φ60mm × H80mm

a　b

type D

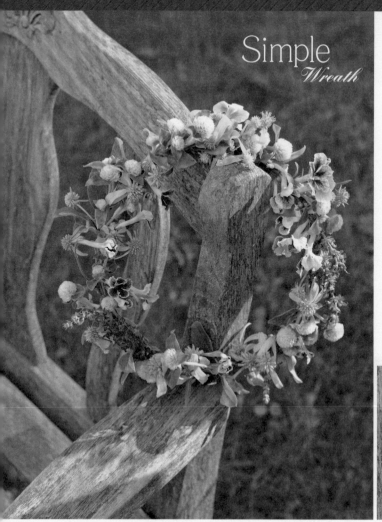

Simple
Wreath

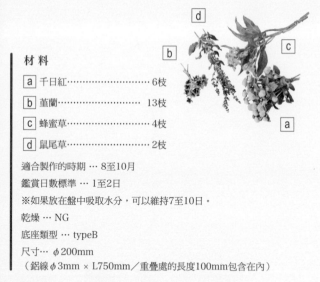

材料

a	千日紅	6枝
b	董蘭	13枝
c	蜂蜜草	4枝
d	鼠尾草	2枝

適合製作的時期 … 8至10月
鑑賞日數標準 … 1至2日
※如果放在盤中吸取水分，可以維持7至10日。
乾燥 … NG
底座類型 … typeB
尺寸 … φ200mm
（鋁線φ3mm × L750mm／重疊處的長度100mm包含在內）

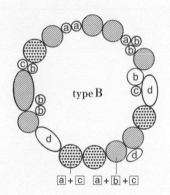

以黃色&藍色的小花
作成自然風花圈

　　將材料中的花朵全部剪成約7cm的長度。千日紅和蜂蜜草各取一枝為一束，再加上一枝董蘭作成主花，以鐵絲固定於鋁線底座，妝點色彩。隨意在兩三處點綴上深藍色的鼠尾草，就能營造出整體性。

選擇圓形的花材
作出可愛感覺的花圈

　　白花和紅花的大膽對比。將材料剪成約7cm的長度，以鐵絲固定於鋁線底座上。白花的部分，放在花圈的上方，將盛開的黃水枝配置在銀翅花之間，營造立體感。金錢薄荷也插在白花之中襯托。紅花部分，將白頭翁和雛菊隨意配置。在花材之間隨意地插進白頭翁的葉子，營造出綠意盎然的自然風格。

隱隱約約的雙色設計
成就花圈的特色

材料

[a] 三葉蔓荊 'Purprea' ……5枝

適合製作的時期 … 6至10月
鑑賞日數標準 … 2至3日
乾燥 … OK
底座類型 … typeB
尺寸… φ180mm
　（鋁線φ3mm × L650mm／
　重疊處的長度100mm包含在內）

使用表裡不同色的花材
製作出雙色的花圈

　三葉蔓荊是一種表側帶有銀綠色、裡側是紫色的雙色植物。只要使用單一品種的植物，就能簡單作出表情豐富的花圈。製作方法也很簡單，在鋁線作成的花圈底座上，將植物剪成約7cm的長度，再將一枝一枝的小莖以鐵絲固定於底座。每一枝小莖的鐵絲纏繞處，運用下一枝的葉子遮住，這是作出完美花圈的訣竅。

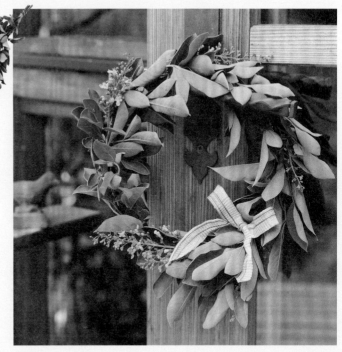

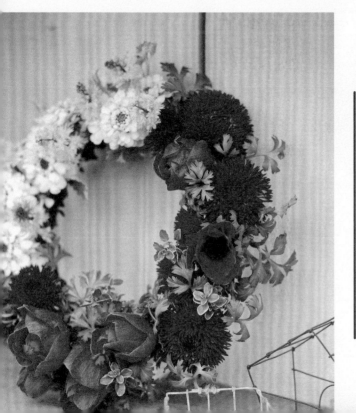

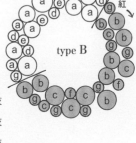

材料

[a]	銀翅花	11枝
[b]	雛菊 'Heidi'	8枝
[c]	白頭翁	6枝
[d]	黃水枝 'Willy'	5枝
[e]	金錢薄荷	3枝
[f]	黃斑檸檬百里香	2枝
[g]	白頭翁的葉子	8枝

適合製作的時期 … 2至4月
鑑賞日數標準 … 1至2日　※如果放在盤中吸取水分，可以維持7至10日。
乾燥 … NG
底座類型 … typeB
尺寸… φ130mm（鋁線φ3mm×L550mm／重疊處的長度100mm包含在內）

Simple
Wreath

能以掛鉤吊掛
方便攜帶的花圈

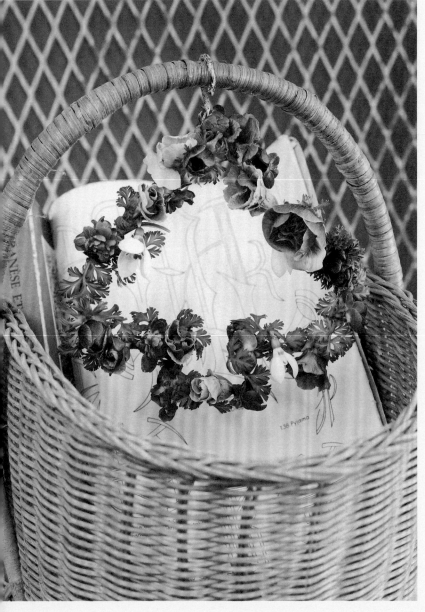

材料

a 白頭翁・Pandora …………4枝

b 報春花 'SilverBlue' …… 8枝

c 白頭翁的葉子……………4枝

d 香菫菜……………… 10枝

e 雪花蓮………………… 3枝

※將 c 剪切分開使用。

適合製作的時期 … 1至3月

鑑賞日數標準 … 1至2日

※如果放在盤中吸取水分，可以維持7至10日。

乾燥 … NG　底座類型 … typeB

尺寸 … W140mm × H140mm + 掛鉤30mm

（鋁線 φ3mm × L620mm）

type B

花圈的背面。以鋁線作成黑桃形狀，頂端的掛鉤部分塗上白色。底座的製作方法在P.97。

以初春的可愛花朵
描繪出黑桃的輪廓

　　在鋁線作成的黑桃形底座上，加上剪成約7cm的花草素材。選擇小型花，更容易描繪出黑桃的輪廓，線條複雜處則避免讓花草過度密集。想要營造出隨意的感覺，可以加上一些白頭翁的葉子等綠葉。以同樣的要領，也可以試著挑戰心形、鑽石形、十字形喔！

材料

a 日本蜜柑‧‧‧‧‧‧‧‧‧‧‧‧‧ 9個（φ約35mm）
b 薹草 'Bronze Curls' ‧‧‧‧‧‧‧‧‧‧ 10枝

適合製作的時期‧‧‧ 7至9月
鑑賞日數標準‧‧‧ 約兩個星期
乾燥‧‧‧ NG
底座類型‧‧‧ typeB
尺寸‧‧‧ φ110mm + 掛鉤35mm
（鋁線φ3mm × L400mm）

將顏色各異的陸蓮花
當成重點點綴

決定主花陸蓮花的位置之後，在鋁線
底座的內、外側平均加上三種葉子。

材料

a 松紅梅‧‧‧‧‧‧‧‧‧‧‧‧‧‧‧‧‧‧‧‧‧‧‧‧ 6枝
b 臭茜草 'Beatson's gold' ‧‧‧‧‧‧‧‧ 4枝

※將 a 剪切分開使用。

適合製作的時期‧‧‧ 1至4月
鑑賞日數標準‧‧‧ 1至2日
※如果放在盤中吸取水分，可以維持7至10日。
乾燥‧‧‧ OK
底座類型‧‧‧ typeB
尺寸‧‧‧ φ150mm + 掛鉤部分35mm
（鋁線φ3mm × L700mm）

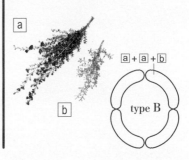

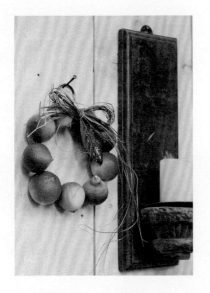

將顏色斑斕＆未熟的蜜柑
一顆顆串起來作成有趣的花圈

使用在採果工作期間所挑選出未熟的
蜜柑。將鋁線的切口剪成稍微斜斜的，將
其插進蜜柑一顆顆串起來，就能作成樸實
的可愛花圈。

材料

a 陸蓮花 'Ariadne' ‧‧‧‧‧‧‧‧‧‧‧‧‧‧‧‧‧ 4枝
b 陸蓮花（橘色）‧‧‧‧‧‧‧‧‧‧‧‧‧‧‧‧‧ 2枝
c Euryops virgineus 'Golden Cracker'‧‧ 2枝
d 野生草莓 'Golden Alexandria'‧‧‧‧‧‧ 3枝
e 紫花野芝麻 'Sterling Silver'‧‧‧‧‧‧‧ 1枝
f 紅酸模‧‧‧‧‧‧‧‧‧‧‧‧‧‧‧‧‧‧‧‧‧‧‧‧‧‧ 5枝
g 蔓長春花‧‧‧‧‧‧‧‧‧‧‧‧‧‧‧‧‧‧‧‧‧ 10枝

適合製作的時期‧‧‧ 2至4月
鑑賞日數標準‧‧‧ 1至2日
※如果放在盤中吸取水分，可以維持7至10日。
乾燥‧‧‧ NG
底座類型‧‧‧ typeB
尺寸‧‧‧ φ150mm + 掛鉤35mm
（鋁線φ3mm × L700mm／
重疊處的長度100mm包含在內）

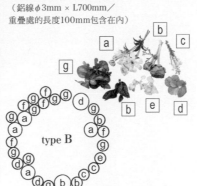

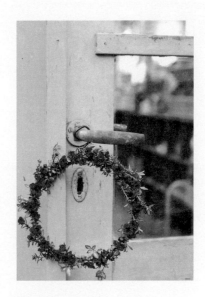

運用鮮豔的紅色作出
可愛迷你的松紅梅花圈

松紅梅剪成八枝。在鋁線作成的底座
上，以一枝臭茜草重疊上兩枝的松紅梅，
再以鐵絲固定遮住底座，這樣的步驟重複
四組。

17

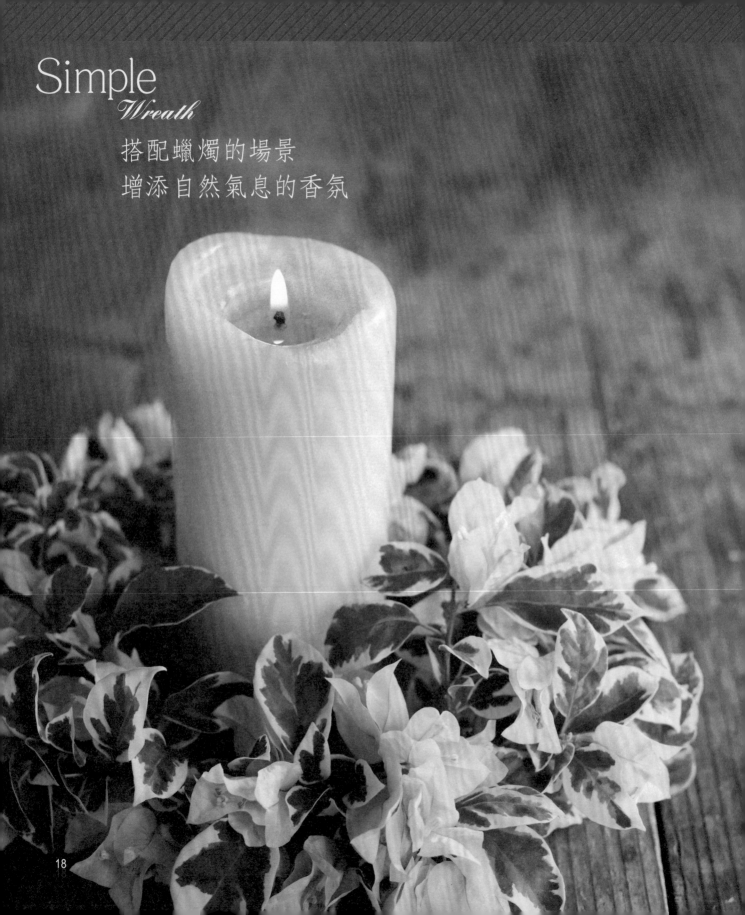

Simple
Wreath

搭配蠟燭的場景
增添自然氣息的香氛

以帶有清爽斑紋的葉子
讓人感覺溫柔氛圍

　　選擇有華麗斑紋的植物，挑選上面有花朵的枝葉。繞著蠟燭的直徑圍一圈，將葉子捲繞在一起。附有平盤的燭台如果能放一點水，花圈的鑑賞期就可以延長至7至10日。也可以當成日常的室內擺飾、在客人前來時的迎賓裝飾。

材 料

[a] 九重葛 'Sanderiana White' ……… 1枝

適合製作的時期 … 6至10月

鑑賞日數標準 … 1至2日

※如果放在盤中吸取水分，可以維持7至10日。

乾燥 … OK

底座類型 … typeA

尺寸 … 配合使用 φ70mm的蠟燭作成花圈。

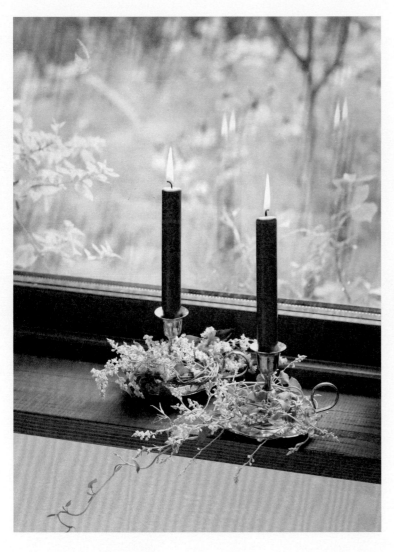

明滅晃動的燭火
和纖細的夏雪葛共同演出

　　運用從夏天到秋天不斷伸出藤蔓、盛開大量花朵的夏雪葛作成花圈。純白色的小花，不管裝飾在哪裡都很適合。只以藤蔓捲繞就能作出如畫的花圈，不需要使用底座，特別推薦給製作花圈的初學者。與九重葛花圈一樣，如果能在燭台的底盤放一點水，花圈的觀賞時間可以維持更長。

材 料

[a] 夏雪葛……………………3枝

適合製作的時期 … 6至10月

鑑賞日數標準 … 1至2日

※如果放在盤中吸取水分，

可以維持7至10日。

乾燥 … OK

底座類型 … typeA

尺寸…配合使用各 φ120mm的燭台作成花圈。

19

Simple
Wreath

材料

a	重瓣仙客來 'Roses（粉紅色）' …… 5枝
b	重瓣仙客來 'Roses（白色）' ……… 6枝
c	單瓣仙客來 '深粉紅色' ………… 6枝
d	單瓣仙客來 '粉紅色' …………… 4枝
e	紫羅蘭（單瓣）……………… 2枝
f	羽衣甘藍 'Scarlet' ………… 1枝

※將 e f 剪切分開使用。

適合製作的時期 … 12至3月

鑑賞日數標準 … 1至2日

※如果放在盤中吸取水分，可以維持7至10日。

乾燥 … NG

底座類型 … typeB

尺寸… φ190mm
（鋁線φ3mm × L700mm／重疊處的長度100mm包含在內）

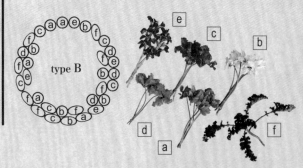

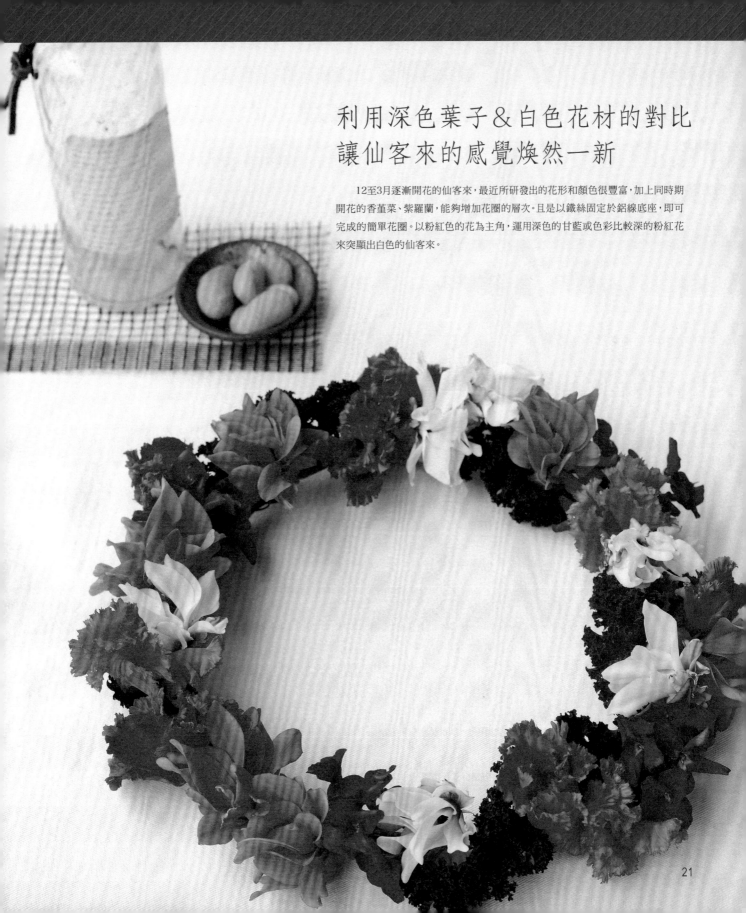

利用深色葉子&白色花材的對比
讓仙客來的感覺煥然一新

　　12至3月逐漸開花的仙客來,最近所研發出的花形和顏色很豐富,加上同時期開花的香菫菜、紫羅蘭,能夠增加花圈的層次。且是以鐵絲固定於鋁線底座,即可完成的簡單花圈。以粉紅色的花為主角,運用深色的甘藍或色彩比較深的粉紅花來突顯出白色的仙客來。

21

Simple
Wreath

享受花草變化樂趣的乾燥花圈

不僅喜愛剛採摘下來的美麗花朵，
當經過一段時間，花草產生不同的變化，
這也是製作花圈的樂趣之一。

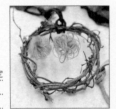

以熱熔膠固定
鐵線蓮的
種子

鐵線蓮 'Gravetye Beauty' … 2枝
適合製作的時期 … 6至10月
鑑賞日數標準 … 約1年
底座類型 … typeC
φ70mm（地錦L400mm×3枝）

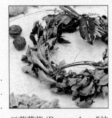

P.15的花圈
所變成的
乾燥花圈

三葉蔓荊 'Purprea' … 5枝
適合製作的時期 … 6至10月
鑑賞日數標準 … 約1年
底座類型 … typeB　φ180mm
（鋁線φ3mm × L650mm／
重疊處的長度100mm包含在內）

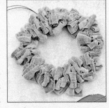

詳細的
製作方法
請參考P.99

羊耳石蠶 … 90枝
適合製作的時期 … 4至11月
鑑賞日數標準 … 約1年　乾燥 … OK
底座類型 … typeB
φ130mm（鋁線φ3mm × L550mm／
重疊處的長度100mm包含在內）

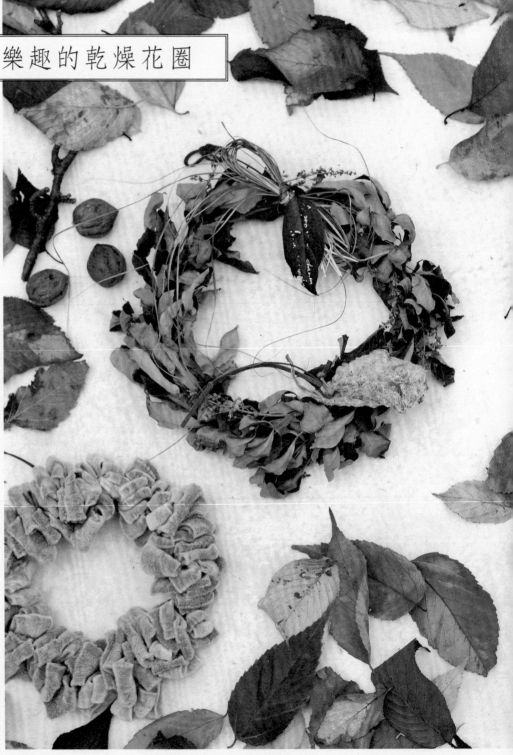

將修剪下來的
長形枝葉
捲繞而成

常春藤 ⋯ 8枝
適合製作的時期 ⋯ 全年
鑑賞日數標準 ⋯ 約半年
底座類型 ⋯ typeA　φ250mm

像胸花一般
的材料
以熱熔膠
固定在花圈上

茶樹 ⋯ 1枝
繡球花 'Leon' ⋯ 1枝
錦帶花 'Wine&Roses' ⋯ 1枝
橄欖 ⋯ 3枝
黃櫨（葉子）⋯ 4片
核桃（果實）⋯ 2顆
適合製作的時期 ⋯ 全年
鑑賞日數標準 ⋯ 約1年
底座類型 ⋯ typeC
φ120mm（地錦L600mm × 4枝）

修剪下來的
樹枝整理成束
捲繞成圓形
即完成

Lotus creticus ⋯ 6枝
適合製作的時期 ⋯ 5至10月
鑑賞日數標準 ⋯ 約1年
底座類型 ⋯ typeA　φ100mm

使用修剪下
來的枝葉。以
四枝作出圓圈
狀，剩下的兩
枝再捲繞其
上。

初雪葛 ⋯ 6枝
適合製作的時期 ⋯ 全年
鑑賞日數標準 ⋯ 約1年
底座類型 ⋯ typeA　φ250mm

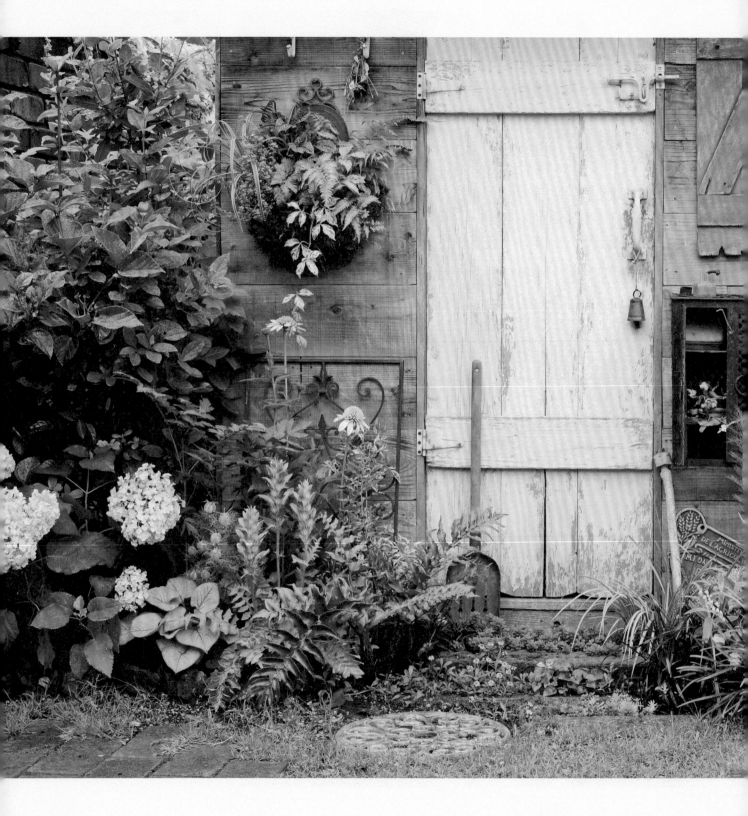

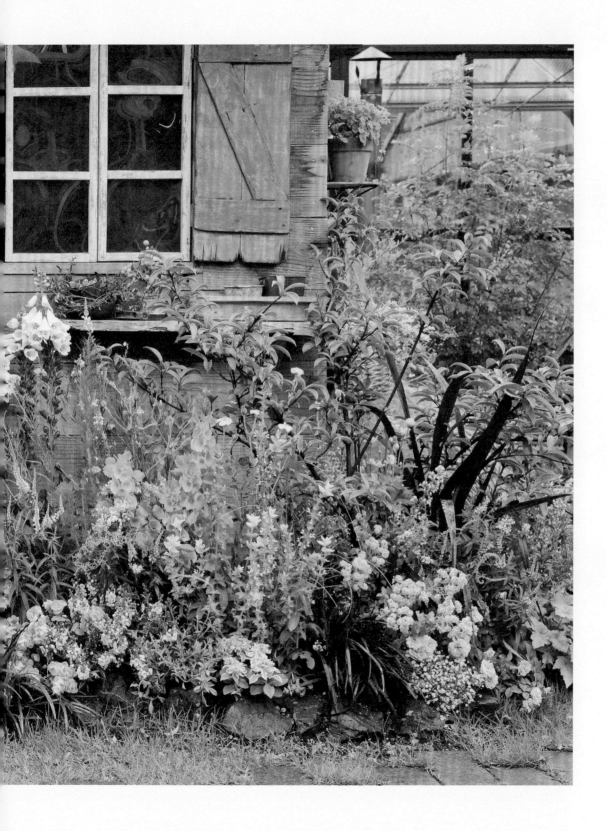

運用季節性花材
享受不同方式呈現的樂趣

運用四季應時的花材作成花圈。
以庭園盛開中的常見花卉，分別介紹兩種不同的運用方式。

SPRING	SUMMER	AUTUMN	WINTER
玫瑰	繡球花	菊花	香菫菜

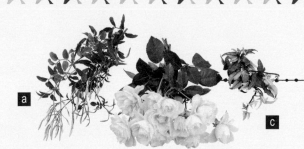

加入多花素馨
使自然風情更加鮮明

　　使用一枝上面有四至五朵盛開花朵的玫瑰，有花的部分剪成約7cm的長度備用。以鐵絲將材料固定於鋁線底座，讓兩至三朵玫瑰聚集在一起，再於間隔之中隨意加上一點綠葉，互相映襯。可預先構思花朵的配置，調整映襯花色的綠葉分量，如此一來，便可營造出整體的平衡感。

材料

a 多花素馨······················3枝
b 玫瑰 'Sweet old'···········5枝
c 常春藤 '雪祭'···············5枝

※將 a b c 剪切分開使用。

type B

適合製作的時期 … 5至6月（如果使用的是切花，則全年皆可）
鑑賞日數標準 … 1至2日
※如果放在盤中吸取水分，可以維持7至10日。
乾燥 … OK
底座類型 … typeB
尺寸… φ180mm
　　（鋁線φ3mm × L650mm／重疊處的長度100mm包含在內）

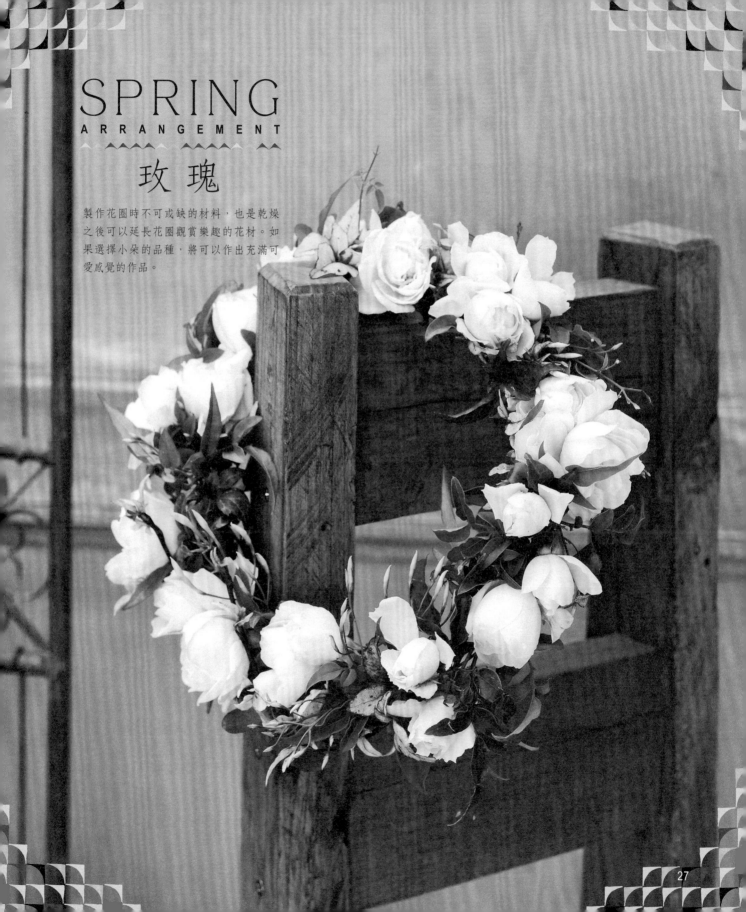

SPRING
ARRANGEMENT

玫瑰

製作花圈時不可或缺的材料，也是乾燥
之後可以延長花圈觀賞樂趣的花材。如
果選擇小朵的品種，將可以作出充滿可
愛感覺的作品。

SPRING
ARRANGEMENT

玫瑰

調整色彩濃淡＆花苞配置
是讓花圈看起來可愛的訣竅

　　使用四季開花的小玫瑰、八女津姬玫瑰，也可以直接剪下庭園裡開的花。此外，也準備一些留著花苞的枝葉，在製作時可以靈活運用。為了映襯出深粉紅色的花而搭配淡粉紅色的花朵。一邊調整出最美的姿態使花朵朝向正面，一邊以鐵絲將其逆時針綁在鋁線底座上。讓蠟梅成為亮點，使其和八女津姬玫瑰融合在一起，營造出花圈自然的表情。

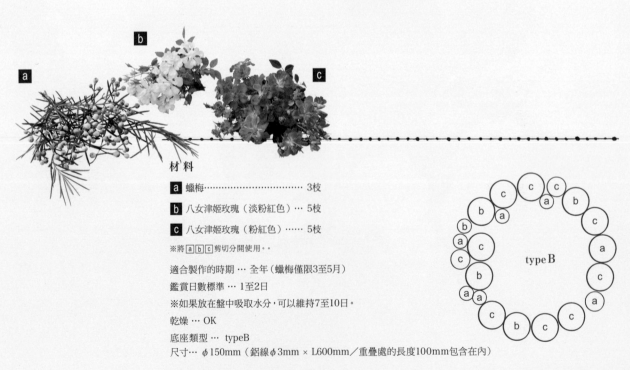

材料

a 蠟梅·························· 3枝
b 八女津姬玫瑰（淡粉紅色）··· 5枝
c 八女津姬玫瑰（粉紅色）····· 5枝
※將 a b c 剪切分開使用。。

適合製作的時期 … 全年（蠟梅僅限3至5月）
鑑賞日數標準 … 1至2日
※如果放在盤中吸取水分，可以維持7至10日。
乾燥 … OK
底座類型 … typeB
尺寸… φ150mm（鋁線φ3mm × L600mm／重疊處的長度100mm包含在內）

type B

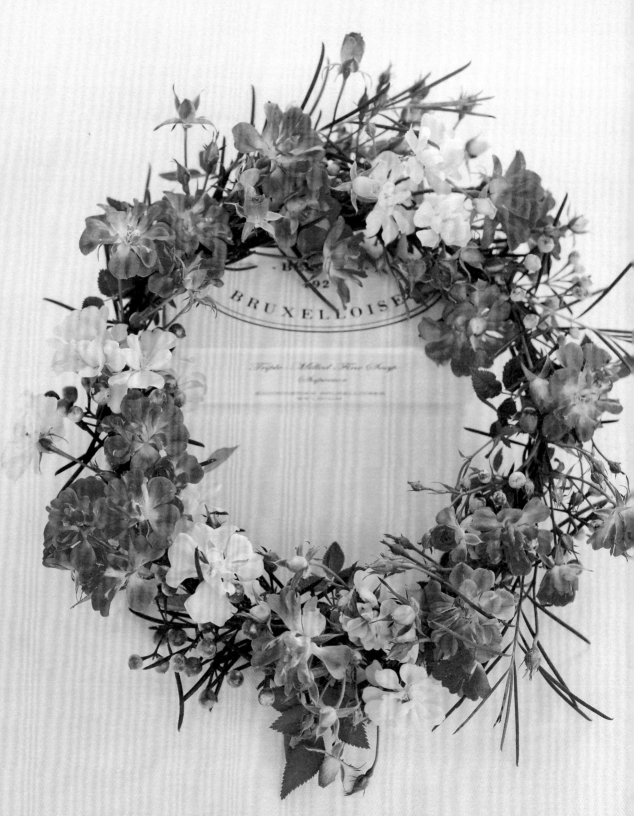

SUMMER
ARRANGEMENT

繡 球 花

繡球花擁有乍看以為是花瓣的花萼，根據
不同的品種，花朵的表情也有所不同，讓花
圈呈現也能隨心所欲。其質感和纖細色彩
的配合，演繹出懷舊感的世界觀。

· 13 ·

呈現陰影之美
綠意盎然的搭配

使用庭園裡盛開的圓錐繡球和繡球花Nobless各一枝，作出色彩簡單的花圈。底座使用市售的環形吸水海綿。首先，將花材剪成容易使用的大小。讓主花圓錐繡球先取得配置的平衡感，再於其間插上Nobless。讓花圈的中間部分稍微高一點，

內側的花向內傾斜、外側的花向外傾斜，即可作出漂亮圓弧狀的花圈。

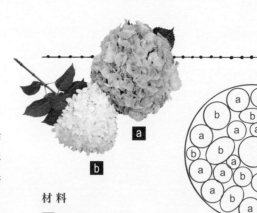

材料

a 繡球花 'Nobless' ……… 1枝
b 圓錐繡球 'LimeLight' … 1枝

※將 a b 剪切分開使用。

適合製作的時期 … 6至7月　鑑賞日數標準 … 7至10日
乾燥 … OK　底座類型…typeE
尺寸 … φ150mm（市售：環形吸水海綿）

type E

{ 也可以就這樣變成乾燥花 }
DRYFLOWER WREATH

不僅可以享受新鮮花朵的樂趣，作成乾燥花也很有魅力。
皺皺的花朵表情也具有鑑賞價值。

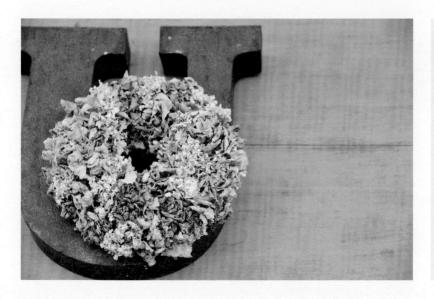

製作花圈時，可以另外準備一些乾燥花備用，直到花圈上的花朵乾燥之後，在花朵的間隙補上備用的花材，調整花圈的形狀。

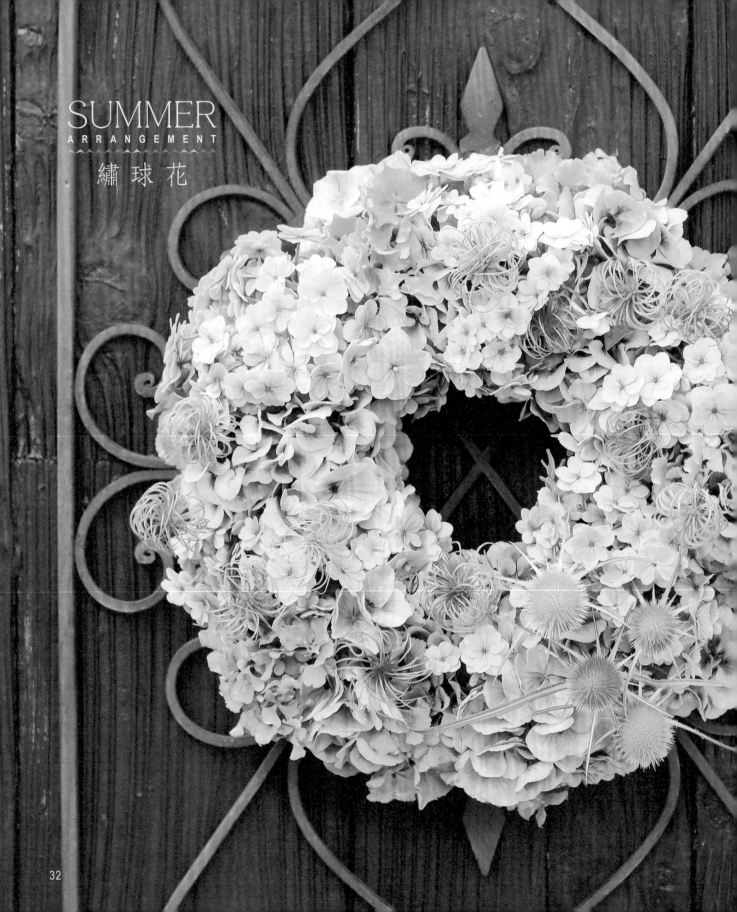

色彩有著微妙差異的繡球花
加上獨特形狀的鐵線蓮果實

在環形吸水海綿上,以四種富有色彩變化的繡球花作成的花圈。不只是將花朵分成小株小株散布其上,並隨意地讓同樣品種的花朵聚集在一起。首先,插上清爽色彩的Temari temari,接著插有著微妙色彩的Magical amethyst,以及當成主色的Maas。有空之處插上綠色的Leon。以繡球花呈現茂盛印象,插上鐵線蓮或起絨草後即大功告成。

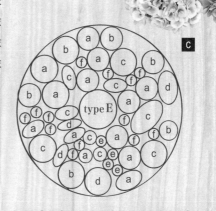

材料

- **a** 繡球花 'Temari temari' ················ 1枝
- **b** 繡球花 'Leon' ················ 1枝
- **c** 繡球花 'Maas' ················ 1枝
- **d** 繡球花 'Magical amethyst' ··········· 1枝
- **e** 起絨草 ················ 4枝
- **f** 鐵線蓮 'Gravetye Beauty' ··········· 1枝

※將全部花材剪切分開使用。

適合製作的時期 ··· 6至7月
鑑賞日數標準 ··· 7至10日
乾燥 ··· OK
底座類型 ··· typeE
尺寸 ··· φ200mm(市售:環形吸水海綿)

AUTUMN
ARRANGEMENT

菊 花

菊花屬於和風感強烈的花朵,每一年都會盛開豐富顏色、形狀的花朵。根據搭配的方式,可以展現時尚也可以可愛,是讓花圈充滿各種可能性的萬用花材。

搭配具有情調的果實
作出極富生命力的花圈

運用造型獨特的菊花和果實,作出具有秋天氣息的花圈。在盛水的古董容器裡放上乾草,再插上花草。依據目測的輕重比例進行配置。首先,將菊花聚集在三處,在空隙處加上葉子和果實。像流水一般插入野葡萄或雞屎藤的藤蔓,營造出清爽的感覺。自由掌握搭配的比例,讓菊花展現煥然一新的面貌。不妨發揮想像力,挑戰製作嶄新風格的花圈吧!

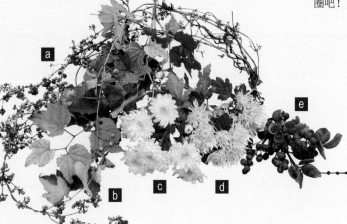

材 料

a	雞屎藤	6枝
b	野葡萄	5枝
c	菊花 'Zembla Lime'	2枝
d	菊花 'Splash Green'	3枝
e	石斑木	5枝

適合製作的時期⋯10至11月
鑑賞日數標準⋯7至10日
乾燥⋯NG
底座類型⋯typeG
尺寸⋯W250mm × H300mm(市售:乾草)

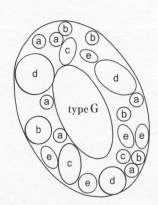

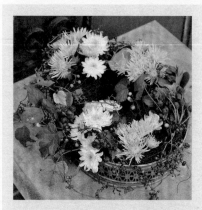

最後,一枝一枝調整藤蔓植物的枝葉方向,維持整體的平衡感。

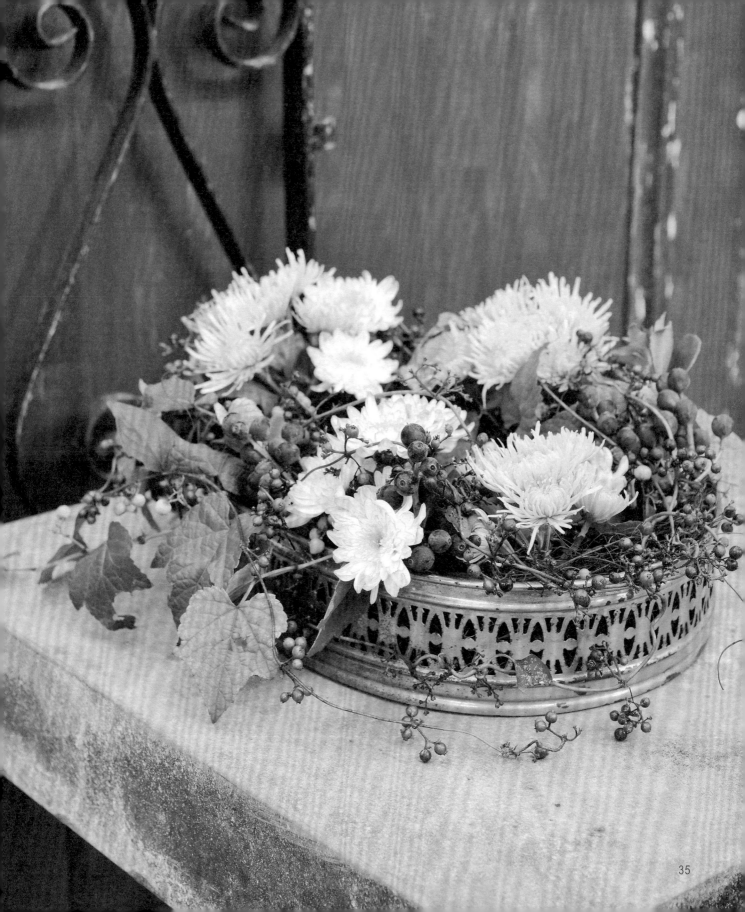

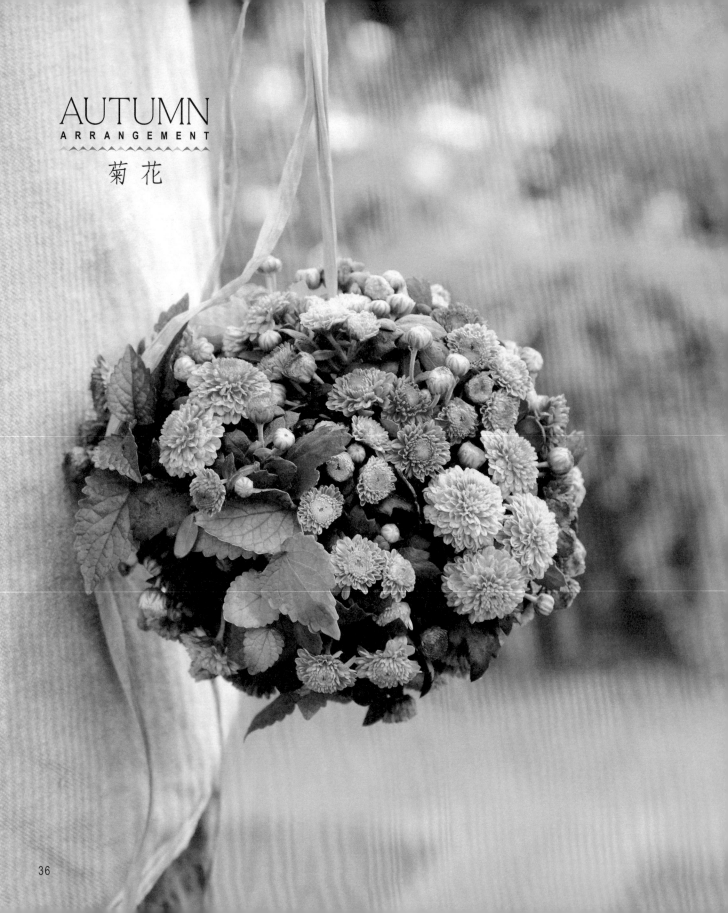

AUTUMN
ARRANGEMENT
菊花

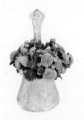

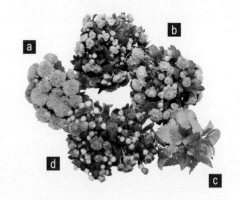

在花圈的中心穿入拉菲草
作成可愛的花球

　　將四個大小不同的花圈重疊，即可形成一個花球，是一種稍微有點變化的花圈作品。運用花瓣很密集的菊花，僅用少量花材就能作出具分量感的花圈。將具有秋天氣息、深淺不一的粉紅色、橘色菊花，花和花苞分切成兩、三小株。兩色的菊花以鐵絲固定於鋁線底座，加上棕黃色葉片的茴藿香作出亮點。完成四個花圈之後，記得確認重疊部分的顏色和整體的形狀喔！

材料

a	菊花 'Nether orange'	3枝
b	茴藿香 'Golden Jubilee'	5枝
c	菊花 'Nether Pink'	3枝
d	菊花 'Nether rose'	3枝

※將全部的花材剪切分開使用。

適合製作的時期…10至11月　鑑賞日數標準…1至2日
※ 如果放在盤中吸取水分，可以維持7至10日。
乾燥 … NG　底座類型 … typeB

1. 尺寸 … φ50mm
（鋁線 φ2mm × L250mm／
重疊處的長度50mm包含在內）

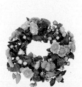

2. 尺寸 … φ80mm
（鋁線 φ2mm × L350mm
／重疊處的長度100mm包含在內）

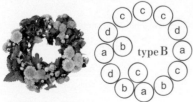

3. 尺寸 … φ80mm
（鋁線 φ2mm × L350mm／
重疊處的長度100mm包含在內）

4. 尺寸 … φ50mm
（鋁線 φ2mm × L250mm／
重疊處的長度50mm包含在內）

製作重點

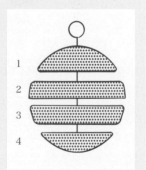

製作每一個花圈時，需要具備從橫向觀察、構思基本形狀的概念。將第三個花圈、第四個花圈倒放呈現。將第四個花圈的鐵絲一部分和拉菲草綁在一起，再根據第三至第一的順序，通過花圈的中心。

WINTER
ARRANGEMENT

香菫菜

在花朵稀少的冬天裡，香菫菜卻能開出各種顏色的花朵。像糖果一樣小小的、可愛的花朵，使用不同品種搭配而成的花圈，大幅提升可愛度。

想要稍微裝飾一下空間
作成像手環一樣的迷你花圈

香菫菜的色彩變化豐富，可以作成玫瑰色系或藍色系的美麗漸層花圈。不論花圈的大小，以鐵絲將Olearia綁上鋁線底座，為了將它的莖隱藏起來，插上香菫菜遮掩。大尺寸的玫瑰色系花圈，隨意插上大朵和小朵的香菫菜，作出變化。因為藍色系的花圈直徑比較小，只使用一個品種，將花材規律地固定在圈上即完成。

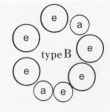

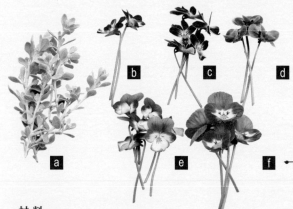

材料

a	Olearia axillaris 'Little Smokie'	……… 5枝
b	香菫菜 'For you 系列（覆盆子色）'	……… 2枝
c	香菫菜 'For you 系列（紫色）'	……… 4枝
d	香菫菜 'For you 系列（粉紅色）'	……… 3枝
e	香菫菜 'For you 系列（淺紫色）'	……… 6枝
f	香菫菜 'For you 系列（桃粉色）'	……… 4枝

適合製作的時期 … 11 至 3 月　鑑賞日數標準 … 1 至 2 日
※ 如果放在盤中吸取水分，可以維持 7 至 10 日。
乾燥 … NG　底座類型 … typeB

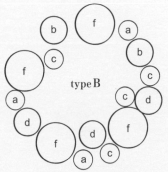

type B

type B

大　尺寸 … φ80mm
（鐵絲 φ2mm×L350mm／
重疊處的長度100mm包含在內）

小　尺寸 … φ50mm
（鐵絲 φ2mm×L250mm／
重疊處的長度50mm包含在內）

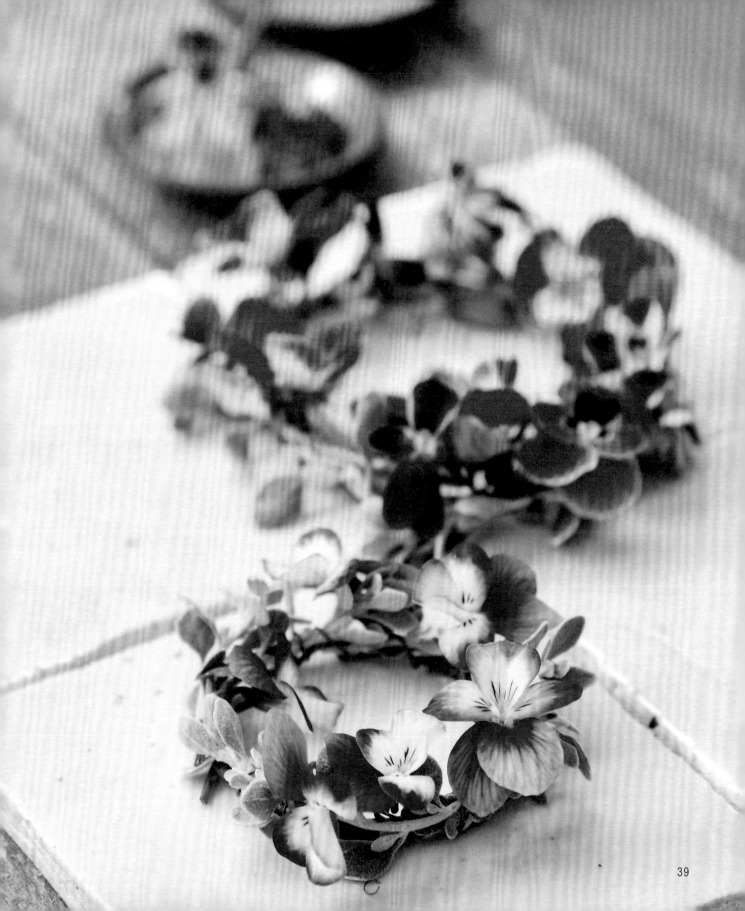

能夠持續不斷開花
鳥巢風情的組合盆栽花圈

　　組合盆栽花圈的優點，就是可以長時間觀賞。特別是使用香菫菜時，從冬天開始到春天都會不斷開花。底座使用環形的鐵絲籃，周圍以白樺樹枝裝飾，作出鳥巢的風格（製作方法請參照P.105）。底座完成之後，先決定香菫菜和報春花的位置。將觀葉植物類分成小小株之後，決定種植的位置。從12點鐘方向開始進行。花圈內側種植的葉子，讓它的枝葉往外側伸展，這麼一來，就可以清楚地看見中心的圓洞，作出美麗的輪廓。

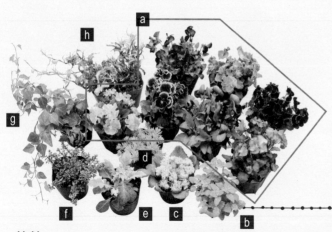

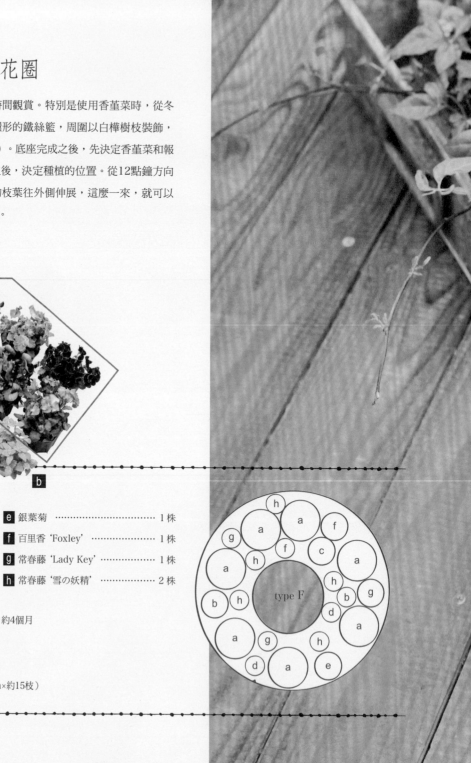

材料

a 香菫菜 'Nouvelle Vague' ········· 7株
b 有斑紋的風輪菜 ··················· 1株
c 報春花 'Frilly' ····················· 1株
d 松葉佛甲草 'GoldBeauty' ········ 1株
e 銀葉菊 ······························· 1株
f 百里香 'Foxley' ···················· 1株
g 常春藤 'Lady Key' ················ 1株
h 常春藤 '雪の妖精' ················· 2株

※將 b d f g h 剪切分開使用。

適合製作的時期 … 12至3月　鑑賞日數標準 … 約4個月
※如果使其接受露水，放在戶外也會持續開花。
乾燥 … NG　底座類型 … typeF
尺寸 … φ360mm
（市售：環形的鐵絲籃）＋白樺樹枝（約L600mm×約15枝）

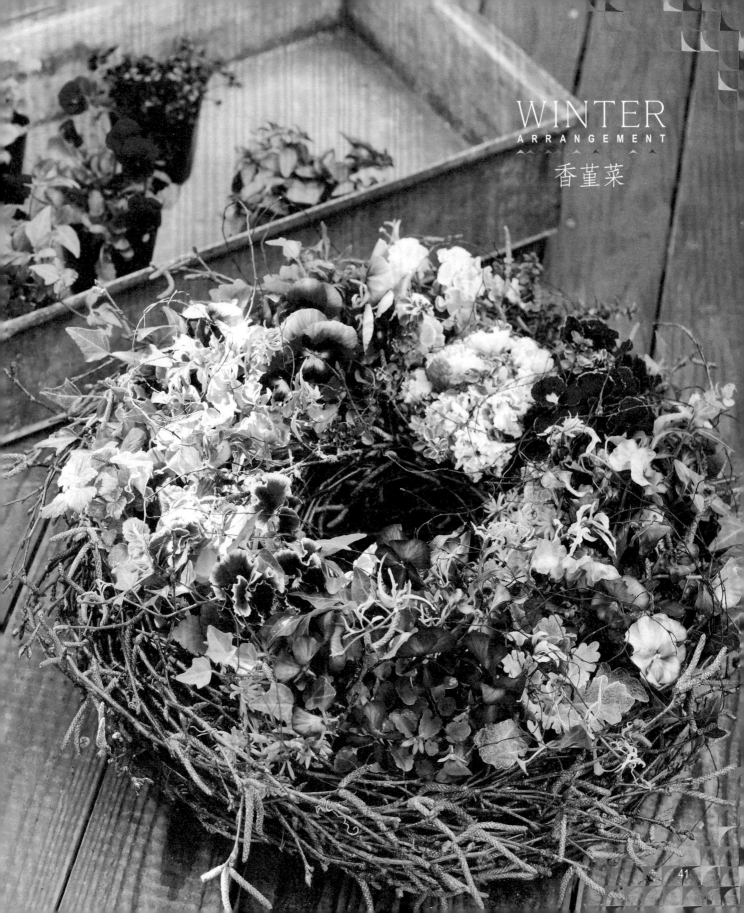

SUCCULENT
ARRANGEMENT

新鮮水嫩＆紅葉色澤……

享受表情豐富的
多肉植物樂趣

具有裝飾效果的多肉植物，作成花圈也充滿情調。
接下來將介紹飽滿的、新鮮水嫩的初夏多肉植物，
以及秋天美麗的紅葉色澤。

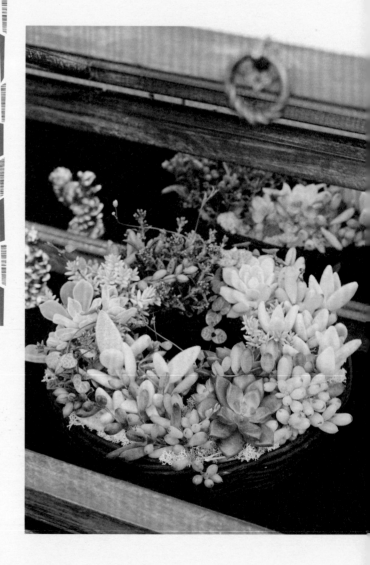

材料

a 黃花新月
（Ruby Necklace）… 2株

b 花簪………………… 1株

c 銀晃星………………… 1株

d 福兔耳………………… 1株

e 普諾莎………………… 1株

f 姬朧月………………… 1株

g 靜夜………………… 1株

h 愛之蔓………………… 1株

i 馴鹿苔（綠色）………… 適量

※將 a e h 剪切分株使用。

適合製作的時期 … 全年（新鮮時期5至7月）　鑑賞日數標準 … 約1年
※避開盛夏的強烈日照，以半日照的方式照顧。夏天和冬天不澆
水，讓植物休息。春天和秋天注意其日照，土壤如果乾了，則給予
充分的水分。

乾燥 … NG　底座類型 … typeF

尺寸 … φ230mm（市售：花圈形的、
上黑漆的藤籃）

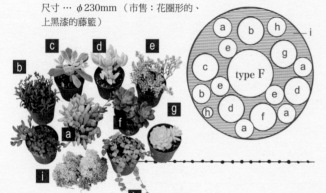

運用生長期的氣勢
生氣勃勃的組合盆栽花圈

　　以銀葉的多肉植物為主角的組合盆栽花圈。放在上了黑
漆的藤籃裡，能夠映襯出多肉植物新鮮的色彩。選用愛之蔓
或黃花新月等品種的植物，就能作出具有動感的花圈。會看
到土的部分鋪上馴鹿苔，營造清潔感。這是非常具有夏天氣
息的清爽風格。

轉成紅葉的多肉植物
栽種在容器裡
作成裝飾框般的花圈

在木箱的中心放入花圈，作出稍微有點變化的配置。搭配了紅色和黃色，以冬天獨特表情的多肉植物，種入像迷宮一般的植栽，享受微妙的色彩樂趣。紅色植物的旁邊放著綠色植物、白色的品種旁邊則是紅色植物……可以互相映襯的搭配。內側附近的植栽往內側種植、外緣附近的植栽則往外側種植，就能營造出立體感，形成美麗的花圈。

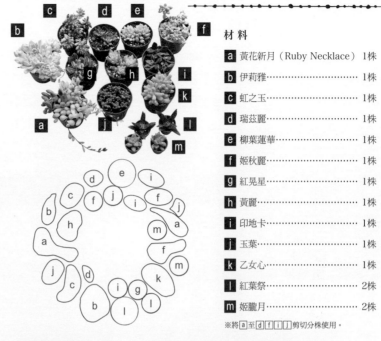

材料

a	黃花新月（Ruby Necklace）	1株
b	伊莉雅	1株
c	虹之玉	1株
d	瑞茲麗	1株
e	柳葉蓮華	1株
f	姬秋麗	1株
g	紅晃星	1株
h	黃麗	1株
i	印地卡	1株
j	玉葉	1株
k	乙女心	1株
l	紅葉祭	2株
m	姬朧月	2株

※將 a 至 d f i j 剪切分株使用。

適合製作的時期 … 全年（紅葉觀賞期為11至3月）　鑑賞日數標準 … 約1年

※注意控制植栽保持乾燥的時間，使之不要徒長。

乾燥 … NG

尺寸 … 沒有底座（在木製容器W450mm×H300mm裡種入φ250mm的花圈）

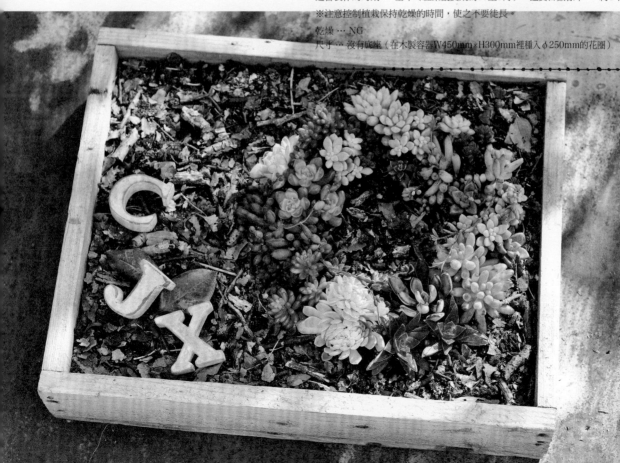

搭配一些雜貨裝飾
讓花圈變得更加可愛

在擺放花圈時搭配玻璃小物、別具風味的紙製品、
裝飾框或動物主題的雜貨，
花圈的可愛度隨即倍增！
來試著加上一些雜貨，享受布置的樂趣吧！

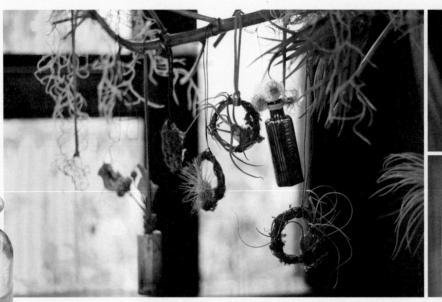

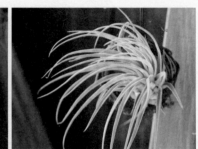

玻璃小物
Glass

懸吊空氣鳳梨&小瓶子
的花圈布置

在山歸來枝條圈上，以鐵絲固定空氣鳳梨。試
著多掛一些，呈現空間的獨特性。乾燥的苔草或八
角以熱熔膠固定。如果一起懸掛有光澤、造型簡單
的藍色或綠色瓶子，空氣鳳梨獨特的形狀和質感就
能被突顯出來。

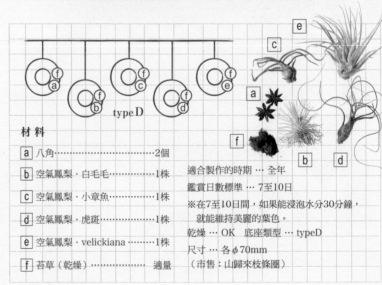

typeD

材料

a	八角	2個
b	空氣鳳梨・白毛毛	1株
c	空氣鳳梨・小章魚	1株
d	空氣鳳梨・虎斑	1株
e	空氣鳳梨・velickiana	1株
f	苔草（乾燥）	適量

適合製作的時期 … 全年

鑑賞日數標準 … 7至10日

※在7至10日間，如果能浸泡水分30分鐘，
　就能維持美麗的葉色。

乾燥 … OK　底座類型 … typeD

尺寸 … 各φ70mm
（市售：山歸來枝條圈）

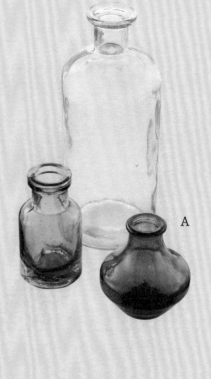

玻璃的光澤
能將觀者的目光
吸引至花圈上

只以花圈的花草映照玻璃的光芒，
就能讓角落變成戲劇化的空間。
使用瓶子或燭台等各種形狀的玻璃小物，
享受搭配的樂趣。

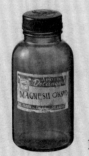

B

C

D

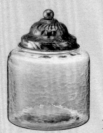

E

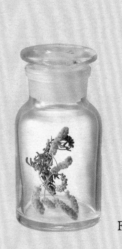

F

A 有著沉穩印象的大小藍色系瓶子，不需要特意選擇花圈花材，是最容易融入空間氣氛的便利小物。自由搭配花材，即可創造出清爽、別緻、可愛等風格。　B 可以營造懷舊感的藥瓶。適合搭配多肉植物等具裝飾效果的植物、以及充滿質感的花材作成的花圈。　C 簡約的燭台。可以在底部或中軸以花圈圍繞裝飾，或當成背景以蠟燭映襯花圈。　D 附有標籤的古董風瓶子，別有一番風味。配合花圈的氛圍，在瓶子頸部綁上麻繩或彩色的皮革緞帶。　E 銀色蓋子為其亮點的玻璃罐。為了展現蓋子的設計，可以將花圈立在罐子附近，或圍在罐子周圍。如此一來，便可營造出成熟的氛圍。　F 將乾燥後的花草放進瓶子裡，和花圈互相呼應。放入相同的花材，感受不同的氣息。

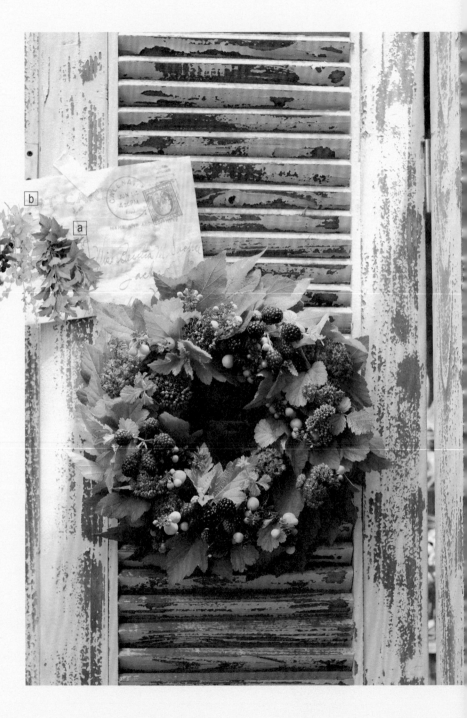

紙製雜貨
Paper

從海外寄來的書信
可以增加獨特的氛圍

　　將夏季結果的莓果類花圈，和附有綠色郵票的明信片一起放在百葉窗上。為了隱藏吸水海綿底座，在內、外側插上金葉風箱果。在中央隨意插上玉山懸鉤子，具有分量的主角黑莓則配置在花圈的下半側，增加安定感。剩餘的素材，隨意插上即完成。

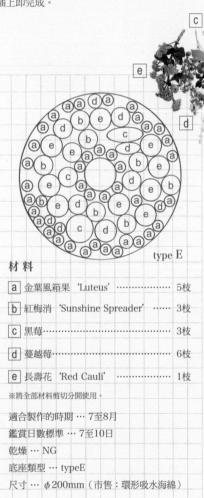

type E

材料

a	金葉風箱果 'Luteus'	5枝
b	紅梅消 'Sunshine Spreader'	3枝
c	黑莓	3枝
d	蔓越莓	6枝
e	長壽花 'Red Cauli'	1枝

※將全部材料剪切分開使用。

適合製作的時期 … 7至8月
鑑賞日數標準 … 7至10日
乾燥 … NG
底座類型 … typeE
尺寸 … φ200mm（市售：環形吸水海綿）

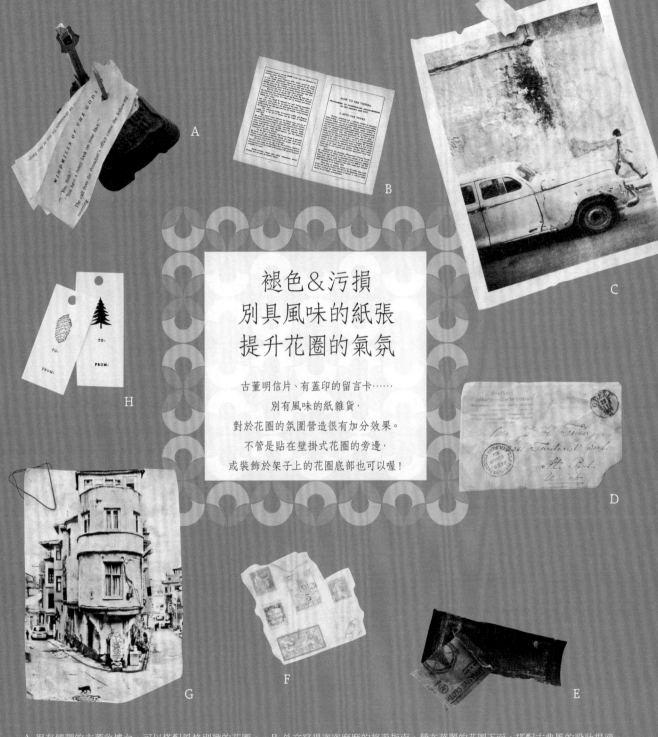

褪色&污損
別具風味的紙張
提升花圈的氣氛

古董明信片、有蓋印的留言卡……
別有風味的紙雜貨，
對於花圈的氛圍營造很有加分效果。
不管是貼在壁掛式花圈的旁邊，
或裝飾於架子上的花圈底部也可以喔！

A 很有情調的古董收據台，可以搭配風格別緻的花圈。　B 外文寫得密密麻麻的旅遊指南。鋪在華麗的花圈下面，搭配古典風的設計很適合。　C 將自己喜歡的素材圖案下載列印出來。以紙膠帶貼在花圈的旁邊，可呈現出藍色車子的清爽感。　D 有著淡紅色郵戳的航空信件，可以和花圈呈現微妙氣氛。　E 在深色的底色上印有外文和標誌的砂紙。搭配特色不明顯的花圈時，也能增加其破舊時尚的特質。　F 溫柔暖色調的郵票，適合搭配自然色彩的花圈。　G 任何素材畫像的顏色，以電腦軟體調出褪色的感覺。加上三角形的鐵絲夾子，提升仿舊感。適合搭配懷舊風格的花圈。　H 蓋上植物形狀印章的有孔卡片，寫上留言後，掛在花圈的中心展現時尚感。

◆ 裝飾框
Frame

將白色裝飾框當成
個性派花圈的背景

　　將東北雷公藤的枝捆在一起，以鐵絲固定，
形成形狀獨特的底座。在藤圈上裝飾放入可愛天
竺葵的小瓶子，以鐵絲固定後再將鐵絲夾進藤枝
的間際。以白色畫框強調出花圈的輪廓，創造具
有躍動感的景觀。

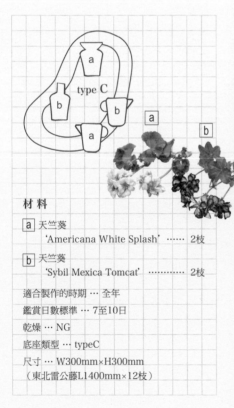

材料

- ⓐ 天竺葵
 'Americana White Splash' …… 2枝
- ⓑ 天竺葵
 'Sybil Mexica Tomcat' ………… 2枝

適合製作的時期 … 全年

鑑賞日數標準 … 7至10日

乾燥 … NG

底座類型 … typeC

尺寸 … W300mm×H300mm
（東北雷公藤L1400mm×12枝）

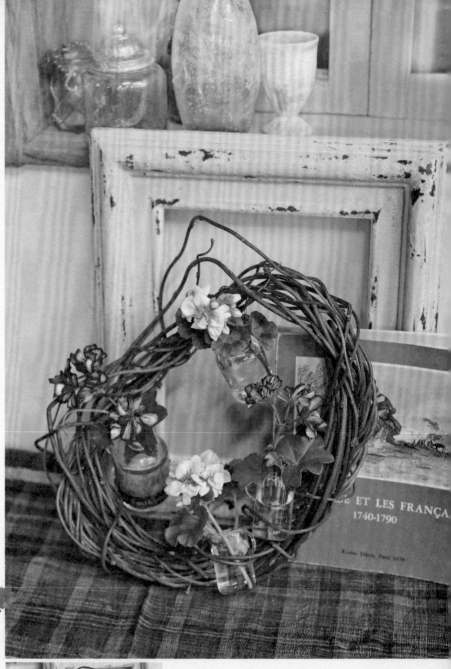

如果將東北雷公藤以鐵絲捲
繞作成底部的圈，可以將花
圈立起並置物。底座的尺
寸…W180mm×H40mm
（使用6枝東北雷公藤）

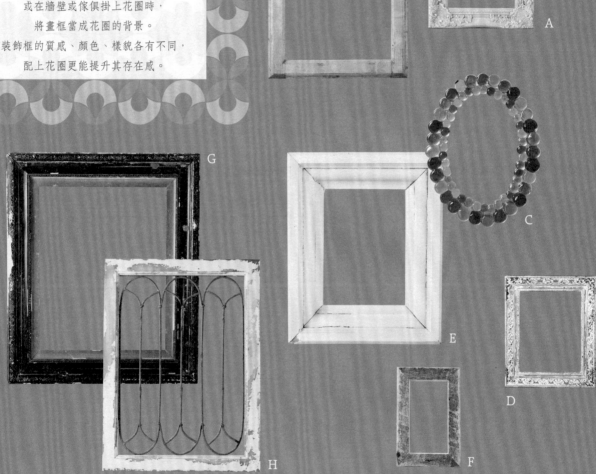

以不同的創意
打造花圈的
各種舞台

在框中裝飾花圈後掛在牆上、
或在牆壁或傢俱掛上花圈時，
將畫框當成花圈的背景。
裝飾框的質感、顏色、樣貌各有不同，
配上花圈更能提升其存在感。

A 優雅裝飾線條和清爽灰色的裝飾框，如果搭配別緻的花圈，和自然風的室內裝潢十分相配。使用尺寸不同的畫框重疊也很好看。　B 簡單的木製裝飾框，和春天草原形象的自然花圈很搭配。　C 彩色玻璃作的橢圓形迷你裝飾框。可以放在花圈的中心，以珠寶盒為主題作出設計。　D 裝飾線條上作了仿舊處理，是富有格調的裝飾框。適合搭配紅葉、黃葉或黑葉作成的葉類花圈。　E 三層構造的裝飾線條能襯托出花圈的存在感。　F 將花圈重疊於迷你畫框的一半，掛在牆上展現良好的平衡感。　G 斑駁掉漆和華麗感共存、具有情調的黑色裝飾框。適合搭配具空氣感的藤蔓植物花圈。　H 流線設計的窗框，要小心碰觸時手指受傷。可以夾上古紙雜貨，搭配花圈一起裝飾。

動物雜貨
Animal

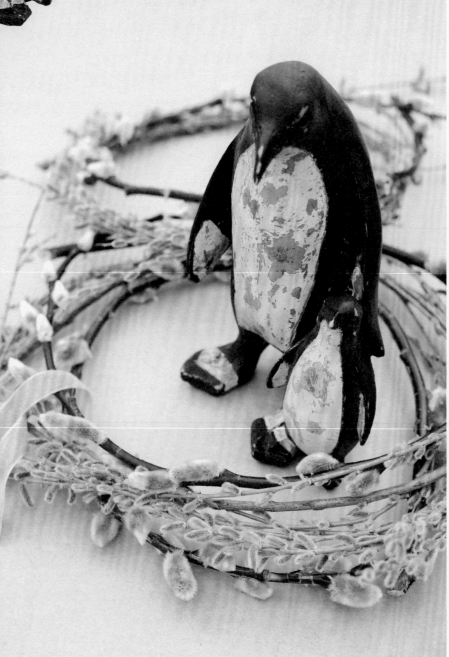

運用大量毛茸茸花序
作成的花圈
搭配親子企鵝擺飾散發溫暖

　　持續寒冷的2月。在庭園中可以看見毛茸茸的楊柳科植物，感受到春天的氣氛。而花店的貓柳則是從年末開始上市。以兩個品種的楊柳科植物，各別捲成一至一圈半，只以鐵絲固定即完成的簡單花圈。將企鵝放在花圈中間，作成具有冬日氣息的設計。

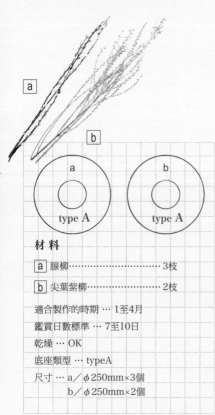

材料

材料		
a 腺柳		3枝
b 尖葉紫柳		2枝
適合製作的時期 … 1至4月		
鑑賞日數標準 … 7至10日		
乾燥 … OK		
底座類型 … typeA		
尺寸 … a／φ250mm×3個		
b／φ250mm×2個		

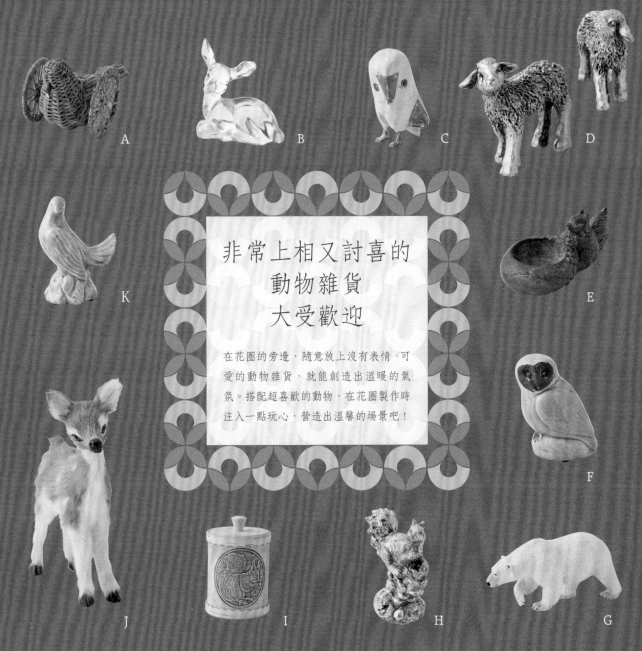

非常上相又討喜的
動物雜貨
大受歡迎

在花圈的旁邊，隨意放上沒有表情、可
愛的動物雜貨，就能創造出溫暖的氣
氛。搭配超喜歡的動物，在花圈製作時
注入一點玩心，營造出溫馨的場景吧！

A 鳩車是長野縣的民俗藝品，搭配白色小花作成的花圈，形成模素雅致的風格。　B 散發著夢幻光芒的玻璃小鹿，搭配任何花圈都會使其看來無
辜可人。讓布置看起來更可愛別緻。　C 有點困惑表情的木製小貓頭鷹，適合搭配使用銀葉或黃葉等乾燥花材製作的自然風花圈。　D 豎起耳朵
好像迷路的小羊們，如果配上使用紅色或紫色的果實花圈，就能作出好像漫步森林中的故事場景。　E 和松鼠一體的置物盒。運用果實或飾品，
根據花圈的元素來放入不同的小物吧！　F 目光好像要訴說什麼的藍色貓頭鷹。掛在茂盛的藤蔓或枝葉花圈上端，就能營造出高雅氛圍。　G 描
繪著動作緩慢、步行瞬間的白熊。可以參照P.6，讓它和深紫色的花圈相互映襯。　H 在P.42登場的可愛銀色松鼠，適合搭配煙燻朦朧感的多肉
植物。銀色的光澤可以強調出多肉植物的彩色質感。　I 在白樺木上刻出松鼠圖案的附蓋置物盒，是俄羅斯出產的民俗工藝品。可以將花圈立在旁
邊，或讓花圈圍繞著置物盒。　J 頭歪一邊的小鹿，搭配黃花或鐵線蓮種子的花圈都很不錯。　K 具有光澤感的陶製小鳥，淡棕色的身體，能夠完
美襯托任何一種花圈。

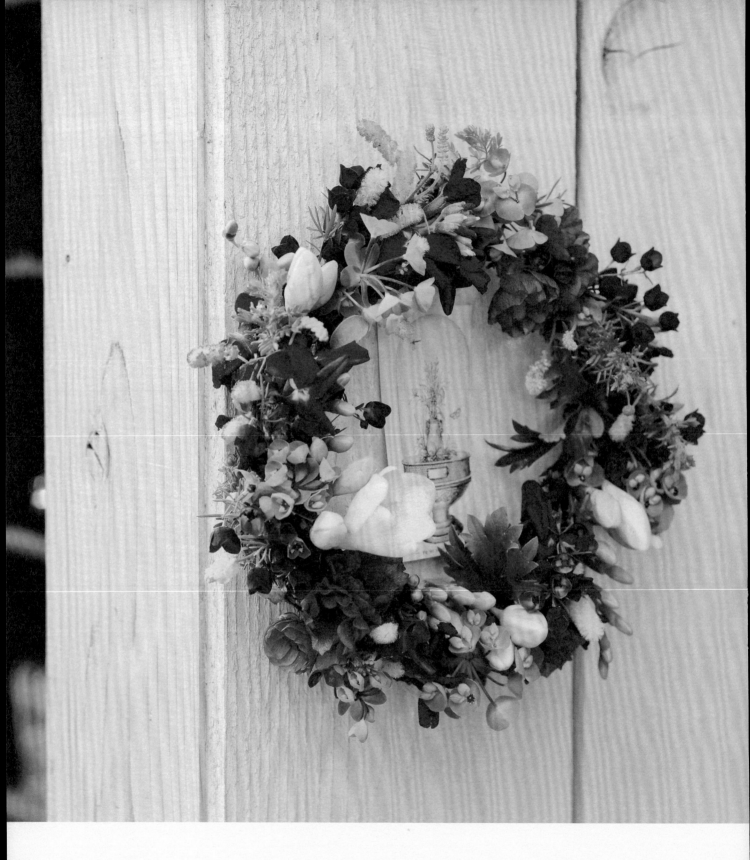

PART 1 ○

Wreath in harmony to living

融入日常生活的花圈

和木製傢俱風格相近的
自然風格花圈

雖然具有存在感，卻不會搶風頭。
和溫暖質感的木製傢俱非常搭調
的自然風花圈。

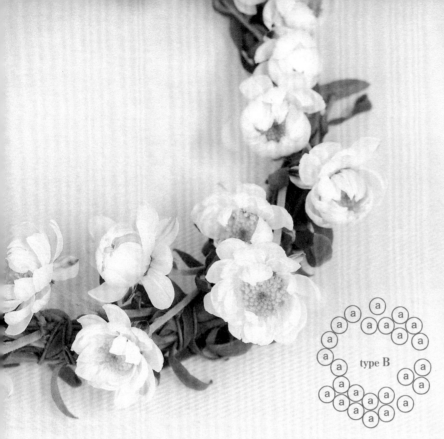

適合當成房間裡的焦點
深色＆白色的花圈

　以黑龍麥冬和深紫色香菫菜搭配出成熟穩重感的花圈,再放上一個羅丹絲菊作的可愛花圈,以雜貨風格裝飾櫥櫃。不論哪一個花圈,都是以鐵絲將花草固定於鋁線底座所作成的簡單花圈,將四枝黑龍麥冬束成一個圓圈狀,再綁上底座,像綁上緞帶一樣作成華麗的花圈。

材料

a

| ⓐ 羅丹絲菊 | ‧‧‧‧‧‧‧‧‧‧‧‧‧‧‧ | 25枝 |

適合製作的時期 ⋯ 1至4月
鑑賞日數標準 ⋯ 2至3日
※如果放在盤中吸取水分,可以維持7至10日。
乾燥 ⋯ OK　底座類型 ⋯ typeB
尺寸 ⋯ φ80mm（鋁線φ2mm×L350mm／
重疊處的長度100mm包含在內）

type B

材料

ⓐ 香菫菜 'Black Velbet'	‧‧‧‧‧‧‧‧‧‧‧	7枝
ⓑ 長蔓鼠尾草 'Grace'	‧‧‧‧‧‧‧‧‧‧‧	4枝
ⓒ 河之星	‧‧‧‧‧‧‧‧‧‧‧	4枝
ⓓ 黑龍麥冬	‧‧‧‧‧‧‧‧‧‧‧	16枝

※將ⓑ剪切分開使用。

適合製作的時期 ⋯ 1至4月　鑑賞日數標準 ⋯ 1至2日
※如果放在盤中吸取水分,可以維持7至10日。
乾燥 ⋯ NG　底座類型 ⋯ typeB
尺寸 ⋯ φ130mm（鋁線φ3mm×L550mm／
重疊處的長度100mm包含在內）

c
b a d

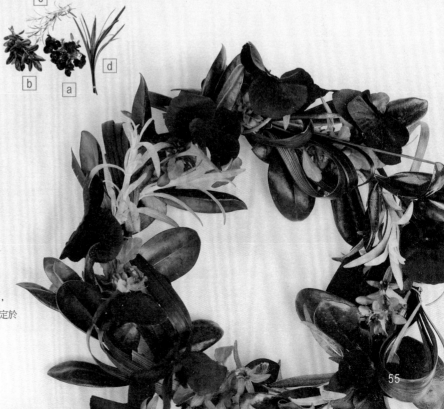

type B

以這個花圈當成範本,
P.98有介紹將花材固定於
底座的步驟。

type D type D type D

材料

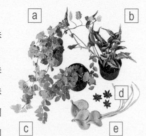

a	常春藤‘潮の香’ ………… 1株
b	黃金葛 'Teruno Shangrila' … 1株
c	薜荔 ………………… 1株
d	八角 ………………… 3個
e	乾燥蘋婆 ………………… 3個

適合製作的時期 … 全年

鑑賞日數標準 … 全年

※雖然已經以鐵絲將枝葉固定在花圈上，枝葉還是會不斷生長，太長時可直接剪掉。冬天時可以將黃金葛放在室內。常春藤、薜荔放在戶外也能過冬。

乾燥 … NG　底座類型 … typeD

尺寸 … 各φ150mm（市售：山歸來枝條圈）・使用4號花盆

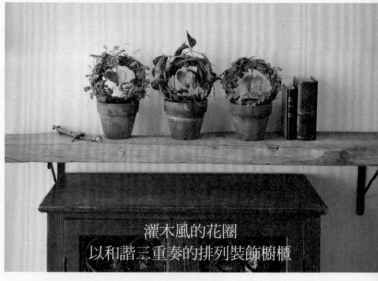

灌木風的花圈
以和諧三重奏的排列裝飾櫥櫃

種在盆栽中的灌木風花圈，是適合想長期在室內維持綠意的人所作的布置。將粗一點的鐵絲捲繞上山歸來枝條圈，放進盆栽中固定，使其能自行站立。在盆中放入土壤，再將常春藤等藤蔓植物種進去，並將藤蔓植物捲繞上枝條圈即完成。將三個花圈並排，融入室內設計中吧！詳細的製作方法請參閱P.102。

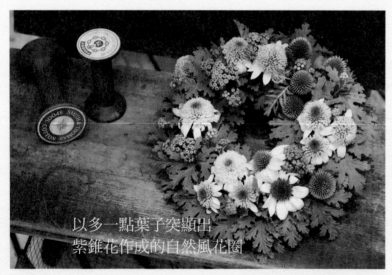

以多一點葉子突顯出
紫錐花作成的自然風花圈

花和種子都具有裝飾效果的紫錐花，非常適合搭配木製傢俱或雜貨。以白色或萊姆綠的花朵當成主角，插滿吸水海綿。為了隱藏吸水海綿的內側和外側，插上天竺葵，中間部分則插上主花紫錐花。以高低不一的方式，添上樸素風格的菊蒿，讓整體營造出自然的感覺。

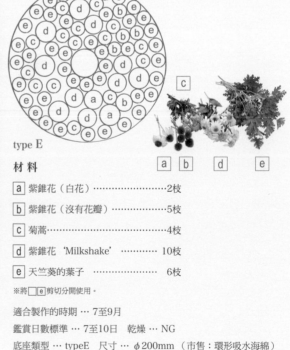

type E

材料

a	紫錐花（白花） …………………2枝
b	紫錐花（沒有花瓣） …………………5枝
c	菊蒿 …………………………4枝
d	紫錐花 'Milkshake' …………… 10枝
e	天竺葵的葉子 ………………… 6枝

※將 e 剪切分開使用。

適合製作的時期 … 7至9月

鑑賞日數標準 … 7至10日　乾燥 … NG

底座類型 … typeE　尺寸 … φ200mm（市售：環形吸水海綿）

材料

a	報春花	6株
b	多花素馨 'Milky Way'	1枝
c	長蔓鼠尾草 'Miffy Brute'	1枝
d	松葉佛甲草 'GoldBeaty'	1枝
e	野芝麻 'Sterling Silver'	1枝
f	奧勒岡 'Sunbless variety'	1枝
g	馴鹿苔	適量

※將 d e f 剪切分株使用。

適合製作的時期 … 12至4月
鑑賞日數標準 … 到4月皆會持續開花
乾燥 … NG　底座類型 … typeF
尺寸 … φ300mm（市售：奶油色的花圈形藤籃）

type F

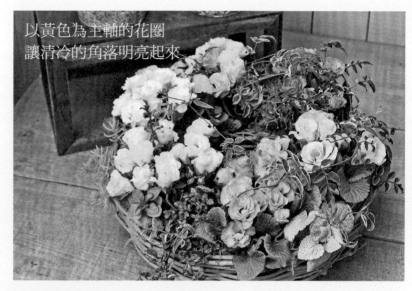

以黃色為主軸的花圈
讓清冷的角落明亮起來

　　在花圈藤籃裡種入報春花。如果將主花的花材統一，因為其生長速度大致相同，可以維持住花圈的形狀，這也是照料時的樂趣之一。市售的籃子漆著奶油色，能夠與桌子的色彩融合，突顯花朵明亮的感覺。詳細的種植方法請參照P.106。

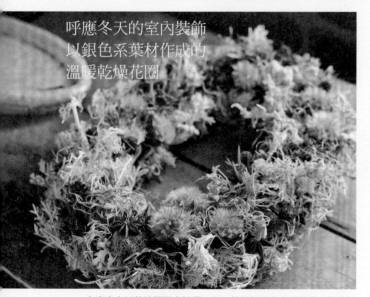

呼應冬天的室內裝飾
以銀色系葉材作成的
溫暖乾燥花圈

　　在底座上以熱熔膠固定松蘿，內、外側包覆上中亞苦蒿。依序插上雪絨花、印度苦楝、當成主角的陀螺陽光、八角、翠玉珠陽光、珍珠陽光、銀葉菊。在間隙補上馴鹿苔，或插上一些印度苦楝展現時尚感。

材料

a	陀螺陽光	8枝
b	翠玉珠陽光	1枝
c	珍珠陽光	2枝
d	雪絨花	3枝
e	銀葉菊	3枝
f	印度苦楝（乾燥）	3枝
g	中亞苦蒿	5枝
h	八角	15個
i	馴鹿苔	適量
j	松蘿	適量

※將 b 至 e 、 g 剪切分開使用。
※將 i j 全體弄散。

適合製作的時期 … 全年
鑑賞日數標準 … 約1年
乾燥 … OK
底座類型 … typeG
尺寸 … W240mm×H350mm
（市售：乾草）

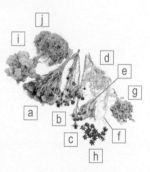

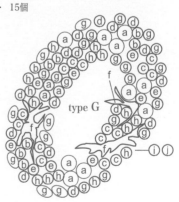

type G

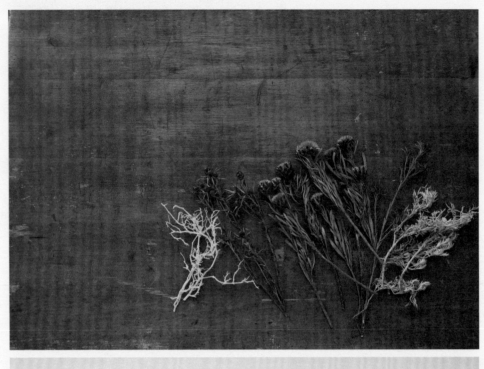

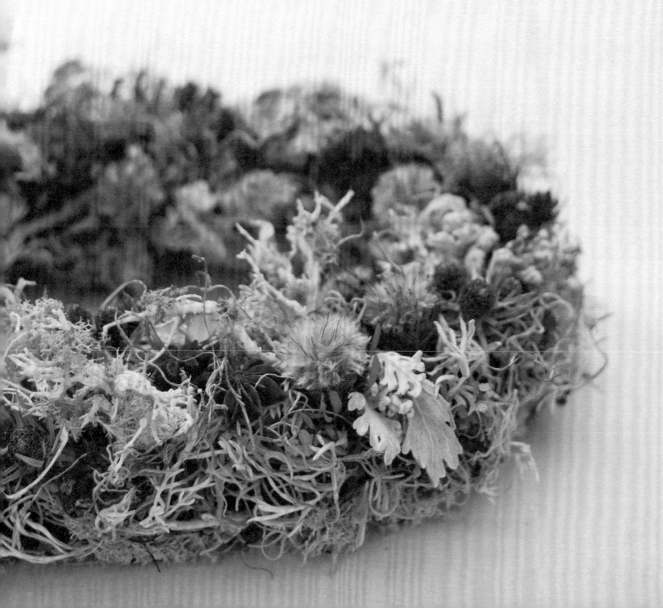

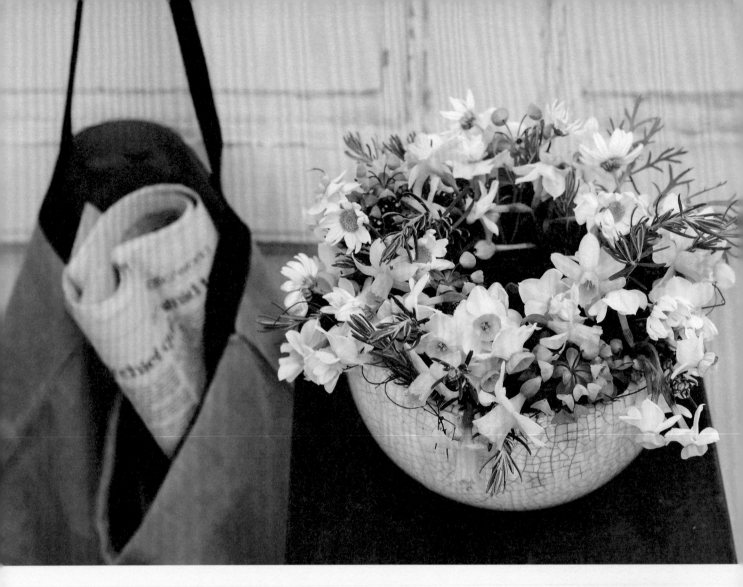

PART 2
Wreath in harmony to living
融入日常生活的花圈

可拉長觀賞時間的花圈

將花圈放進裝了水的容器，就可以保持新鮮的狀態，
同時也成為室內裝飾的亮點。

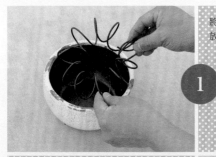

將鋁線彎成線圈狀，放進寬口容器中。

將市售的乾草根據容器的尺寸，調整大小備用。

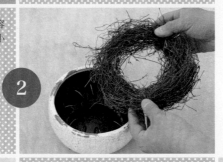

將步驟2的乾草放在步驟1上，成為插花的底座。

帶有淡淡香氣的水仙在房間呼喚春天的到來

如果以鐵絲或藤蔓植物將花材聚集，任何一種容器都能作成花圈的形狀。可以吸水的水仙花圈，是讓鐵絲圈沉在水中，在其上以乾草當成底座。首先，插上五至六朵日本水仙，接著插上房咲芳香水仙，再放上主花Tete a tete水仙。以高低不一的方式插上馬丁尼大戟、迷迭香，作出具有動感的呈現。

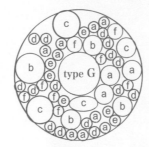

從具有分量的花材開始插，就容易取得平衡感。

材料

a	水仙 "Tete a tete"	12枝
b	日本水仙	4枝
c	房咲芳香水仙	4枝
d	迷迭香	1枝
e	馬丁尼大戟	6枝
f	瑪格麗特 'Spring Bouget'	8枝

※將 d 剪切分開使用。

適合製作的時期 … 1至3月
鑑賞日數標準 … 7至10日
乾燥 … NG
底座類型 … typeG
尺寸 … φ170mm（市售：乾草）
放入盆底的基座φ160mm×H40mm（鋁線）

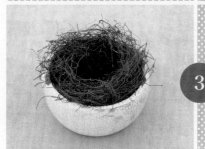

type G

使用的容器

φ180mm×H100mm

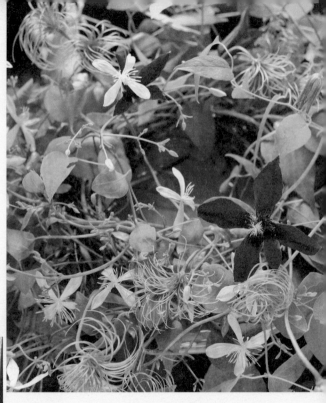

從鐵線蓮藤蔓的空隙間
露出天藍色的花器

　　選用庭園盛開的兩種鐵線蓮，作出清爽夏天的氣息。將地錦的藤蔓圍成一圈，再插上花材。紅色的Gravetye Beauty放在右邊，白色的鵝鑾鼻鐵線蓮聚集在左邊，前者的果實將兩種花連接在一起。花器不作任何處理，只要讓藤蔓的前端往前流瀉，就能營造出清涼的感覺。

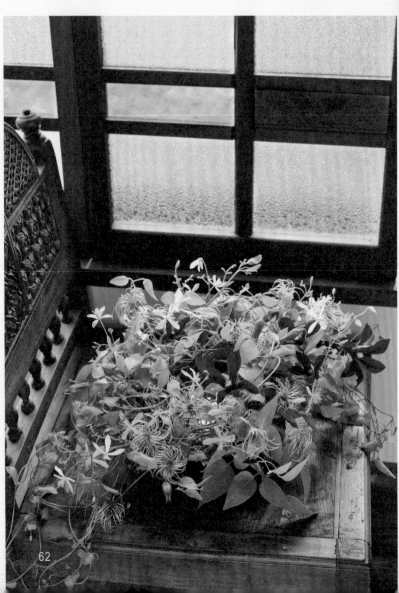

材料

a	鵝鑾鼻鐵線蓮	6枝
b	鐵線蓮 'Gravetye Beauty'	6枝
c	鐵線蓮 'Gravetye Beauty' （果實）	15枝

適合製作的時期 ⋯ 8至10月

鑑賞日數標準 ⋯ 7至10日

乾燥 ⋯ NG

底座類型 ⋯ typeC

尺寸 ⋯ φ170mm （地錦L500mm×6枝）

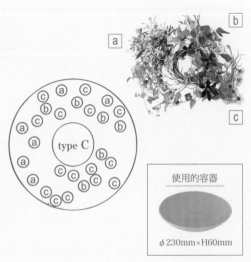

type C

使用的容器

φ230mm×H60mm

材 料

a	葡萄風信子	26枝
b	風信子	7枝
c	勿忘我	9枝
d	三色菫	
	'Delta Premium True Blue'	6枝

適合製作的時期 … 2至4月

鑑賞日數標準 … 7至10日

乾燥 … NG

底座類型 … 將大大小小的瓶子排列成花圈狀

尺寸 … φ300mm（瓶子排好後的直徑）

使用的瓶子

W50mm至80mm×
H68mm至220mm

將各種大小的瓶子排成花圈狀
自由發揮創意的布置

　　將自己喜愛的、大小不一的瓶子排成一圈，並運用各種藍色系、不同形狀的花材製作。主花是葡萄風信子，深紫色的風信子則擔任配角。如果使用風格多元的瓶子，並將同樣顏色形狀的花材裝飾得像花束一樣，整體感就油然而生。讓低一點的瓶子排在前面，就能排列出完美的花圈形狀。

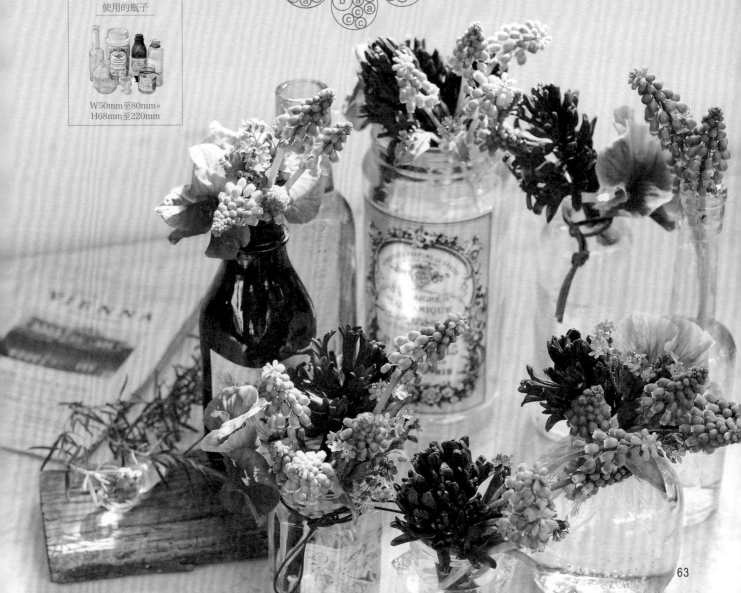

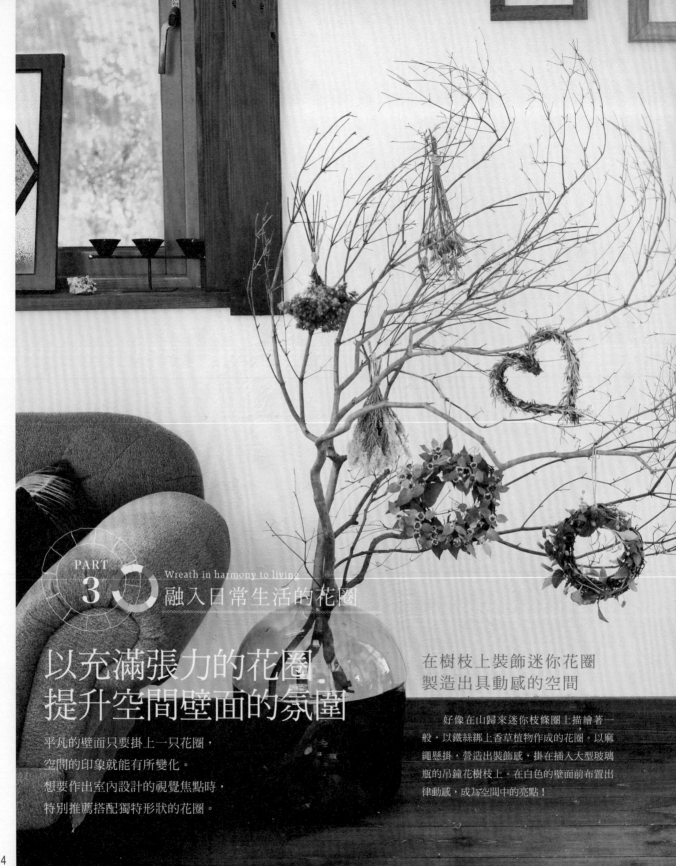

3 ○ Wreath in harmony to living
融入日常生活的花圈

以充滿張力的花圈
提升空間壁面的氛圍

平凡的壁面只要掛上一只花圈，
空間的印象就能有所變化。
想要作出室內設計的視覺焦點時，
特別推薦搭配獨特形狀的花圈。

在樹枝上裝飾迷你花圈
製造出具動感的空間

　　好像在山歸來迷你枝條圈上描繪著一
般，以鐵絲綁上香草植物作成的花圈。以麻
繩懸掛，營造出裝飾感，掛在插入大型玻璃
瓶的吊鐘花樹枝上。在白色的壁面前布置出
律動感，成為空間中的亮點！

材 料

a 高山薄荷⋯⋯⋯⋯⋯⋯⋯⋯ 7枝

b 迷迭香⋯⋯⋯⋯⋯⋯⋯⋯⋯ 2枝

c 甜舌草⋯⋯⋯⋯⋯⋯⋯⋯⋯ 5枝

適合製作的時期 … 5至10月

鑑賞日數標準 … 2至3日

※如果放在盤中吸取水分，可以維持7至10日。

乾燥 … OK

底座類型 … typeD

尺寸 … φ150mm ・2個

W150mm×H150mm・1個（全部市售：
山歸來枝條圈）

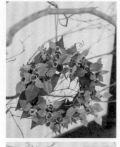

type D

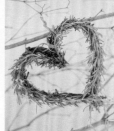

type D

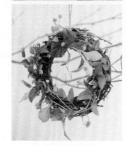
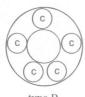

type D

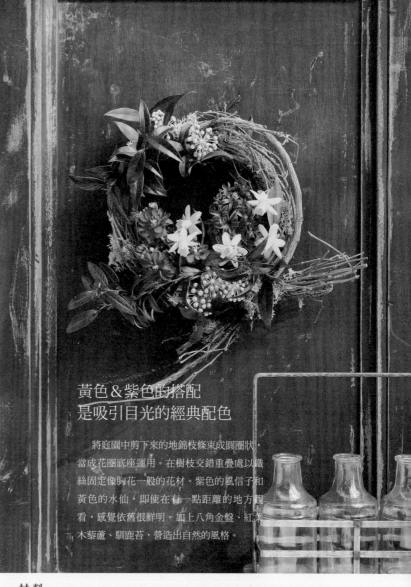

黃色&紫色的搭配
是吸引目光的經典配色

將庭園中剪下來的地錦枝條束成圓圈狀，
當成花圈底座運用。在樹枝交錯重疊處以鐵
絲固定像胸花一般的花材。紫色的風信子和
黃色的水仙，即使在有一點距離的地方觀
看，感覺依舊很鮮明。加上八角金盤、紅葉
木藜蘆、馴鹿苔，營造出自然的風格。

材 料

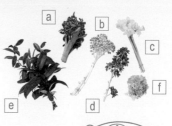

a 風信子⋯⋯⋯⋯⋯⋯⋯⋯⋯ 1枝

b 八角金盤⋯⋯⋯⋯⋯⋯⋯⋯ 2枝

c 水仙 'Tete-a-tete'⋯⋯⋯⋯ 1枝

d 紫羅蘭（重瓣）⋯⋯⋯⋯⋯ 1枝

e 木藜蘆⋯⋯⋯⋯⋯⋯⋯⋯⋯ 5枝

f 馴鹿苔⋯⋯⋯⋯⋯⋯⋯⋯⋯ 適量

※將 **b** **d** **e** 剪切分開使用。

適合製作的時期 … 1至2月

鑑賞日數標準 … 1至2日

※如果放在盤中吸取水分，可以維持7至10日。

乾燥 … NG　底座類型 … typeC

尺寸 … W300mm×H350mm（地錦L1000mm×12枝）

type C

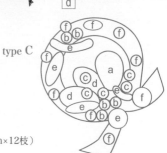

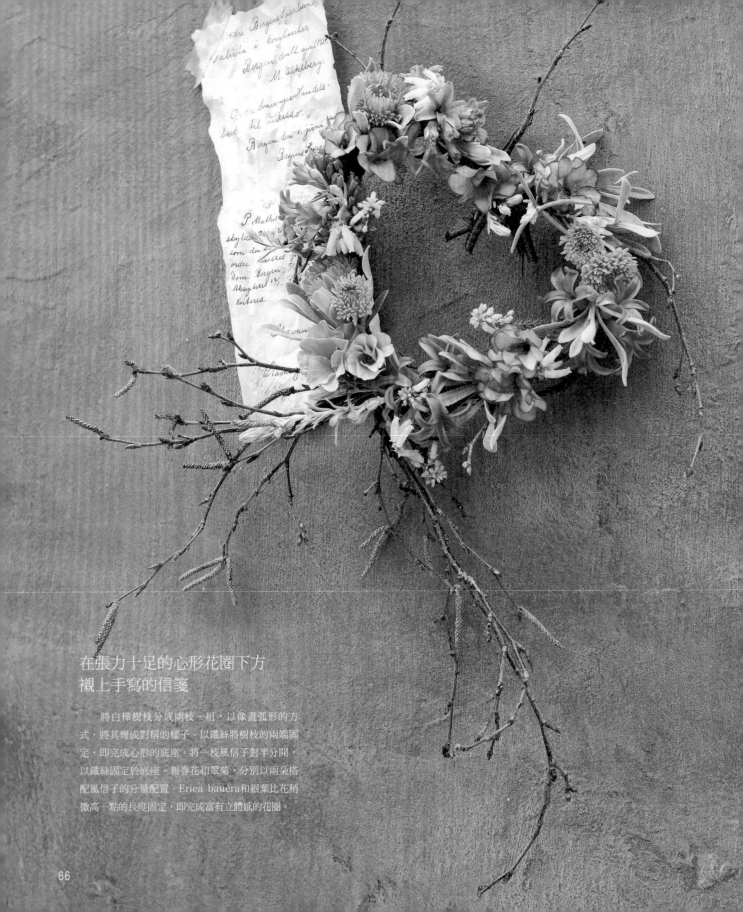

在張力十足的心形花圈下方
襯上手寫的信箋

　　將白樺樹枝分成兩枝一組，以像畫弧形的方
式，將其彎成對稱的樣子。以鐵絲將樹枝的兩端固
定，即完成心形的底座。將一枝風信子對半分開，
以鐵絲固定於底座。報春花和翠菊，分別以兩朵搭
配風信子的分量配置。Erica bauera和銀葉比花稍
微高一點的長度固定，即完成富有立體感的花圈。

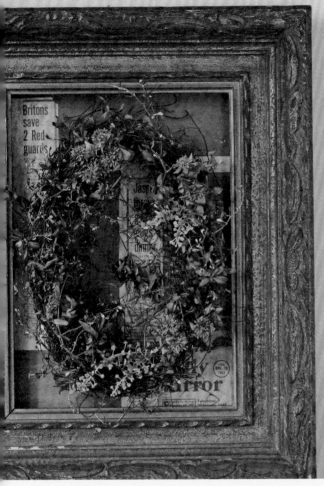

拼貼感覺的畫框&乾燥花圈形成別緻的裝飾

　　以乾草作成的橢圓形底座，加上乾燥後的小葉子。將鈕釦藤捲繞上整個底座，接著插上Corokia cotoneaster，增添動感。在兩處放上商陸，成為目光的焦點。加上和商陸色彩相近的大花六道木、黑色葉子的錦帶花、咖啡色的mirror plant，增添各種色彩。

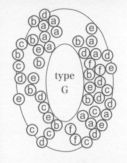

type G

材料

a	大花六道木	2枝
b	錦帶花 'Wine&Roses'	3枝
c	Corokia cotoneaster	1枝
d	mirror plant	1枝
e	鈕釦藤	8枝
f	商陸	4枝

※將 a 至 d 剪切分開使用。

適合製作的時期 … 全年
鑑賞日數標準 … 約1年
乾燥 … OK　底座類型 … typeG
尺寸 … W180mm×H280mm
（市售：乾草）

材料

a	風信子	2枝
b	灰光蠟菊 'Pink sapphire'	3枝
c	翠菊 'Robella'	5枝
d	報春花（粉紅色）	2枝
e	報春花 'silky'	6枝
f	Eremophila nivea	2枝
g	Erica bauera	3枝

※將 a b f g 剪切分開使用。

適合製作的時期 … 12至3月　鑑賞日數標準 … 1至2日
※如果放在盤中吸取水分，可以維持7至10日。
乾燥 … NG　底座類型 … typeC
尺寸 … W200mm×H350mm（白樺樹枝L500mm×4枝）

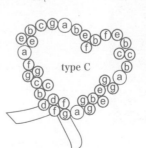

type C

改變不同的配置也OK！

心形底座的製作方法請參照P.101的詳細介紹。

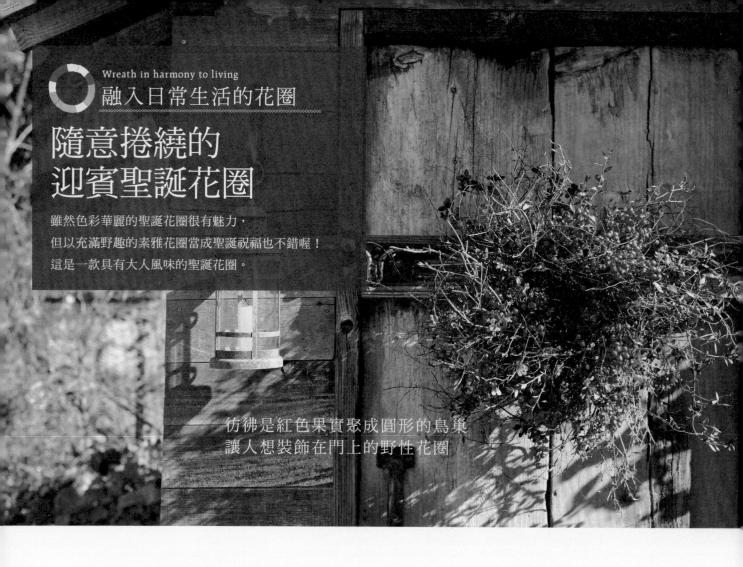

Wreath in harmony to living
融入日常生活的花圈

隨意捲繞的
迎賓聖誕花圈

雖然色彩華麗的聖誕花圈很有魅力，
但以充滿野趣的素雅花圈當成聖誕祝福也不錯喔！
這是一款具有大人風味的聖誕花圈。

彷彿是紅色果實聚成圓形的鳥巢
讓人想裝飾在門上的野性花圈

　　　充滿野趣，不管掛在哪裡都能產生暖意的自然
風聖誕花圈。將越橘、杜鵑花、南天竹、鈕釦藤、
吊鐘花分成五組，以鐵絲綁上，一邊綁，一邊和前
一組銜接在一起。如果一邊意識著要讓中心呈現圓
形，就能作出像花圈的形狀。

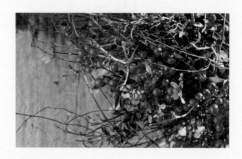

材料

a	南天竹	8枝
b	越橘	5枝
c	台灣吊鐘花	5枝
d	鈕釦藤	20枝
e	山杜鵑 'Hinode'	6枝
f	Eremophila Nivea	2枝

※將全部花材剪切分開使用。

適合製作的時期 … 12至2月
鑑賞日數標準 … 7至10日
乾燥 … OK
底座類型 … 無
尺寸 … φ400mm

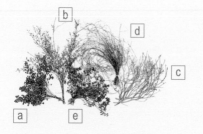

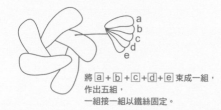

將 a + b + c + d + e 束成一組，
作出五組，
一組接一組以鐵絲固定。

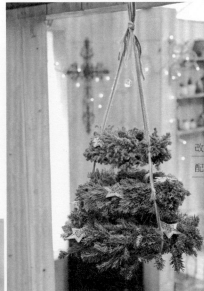

以毛線連接大、中、小型花圈的三處，作出樹木的感覺。每一處分別使用兩條對摺的毛線固定，即能營造立體感。

改變不同的配置也OK！

作成樹的造型
懸吊式的花圈

以三種常綠針葉樹，以鐵絲分別綁上大、中、小的底座，所作成的懸吊式花圈（P.78也有相同作法的花圈）。每一束葉材綁在底座上時要固定兩處，第二個固定處和下一束葉材固定在一起。完成三個花圈之後，依照大、中、小的順序，以毛線綁住兩邊各三個點，作出樹的形狀。一邊留意讓全部的花圈保持平行，一邊固定。

上

中

下

type D

材料

a	銀柏	6枝
b	龍柏	6枝
c	日本冷杉	6枝

適合製作的時期 … 全年
鑑賞日數標準 … 約1個月
乾燥 … OK
底座類型 … typeD
尺寸 … 上φ200mm、中φ250mm、下φ300mm・各1個
（全部為市售：山歸來枝條圈）

a

b c

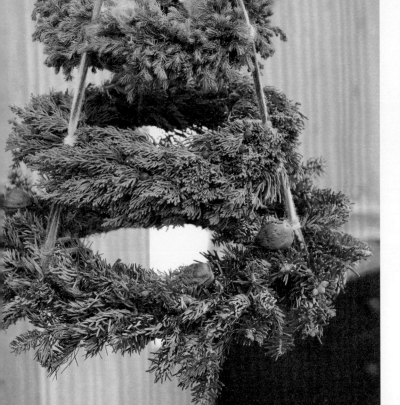

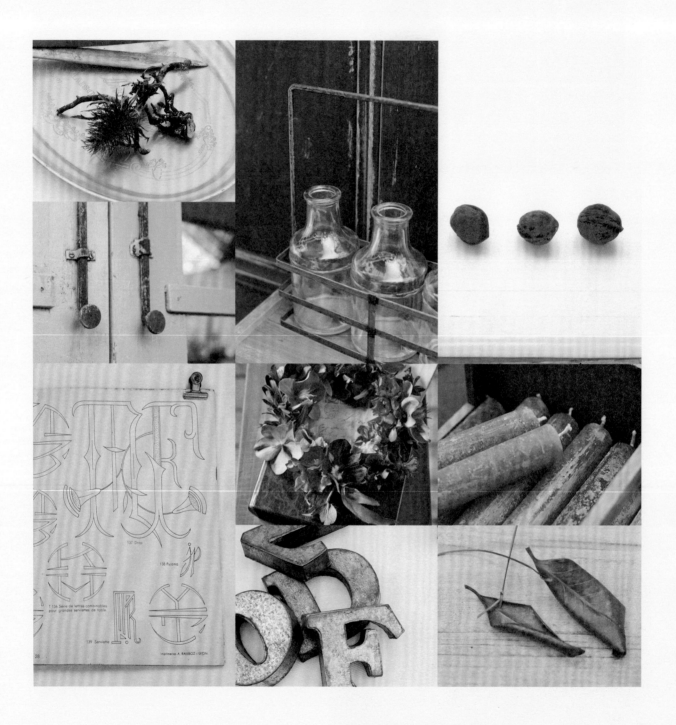

以單一色系
製作的
漸層風花園

可以試著只以紅色為主題，運用深色的、明亮的、
橘色系、黑色系等紅色花材製作，色彩的範圍非常廣泛，
以一種顏色的層次來享受色彩變化的樂趣，
就以漸層花圈，來襯托出色彩多變的花朵魅力吧！

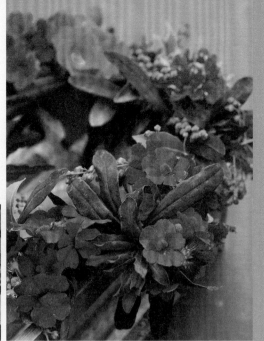

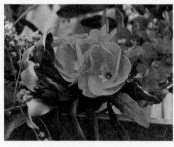

主角是深紅色的囊距花。使用紅葉的桃葉大戟、帶點粉紅色的馬醉木、橘色的報春花等花材，不僅僅是選擇色彩層次不同的紅花，也考慮到形狀的變化。以囊距花和桃葉大戟各一枝為一組當成基礎，視平衡感添加馬醉木，並以鐵絲固定。將報春花固定在單一處，當成花圈的亮點。

材料

a	囊距花	10枝
b	報春花	3枝
c	馬醉木	4枝
d	桃葉大戟 'Purpurea'	6枝

適合製作的時期 … 1至4月
鑑賞日數標準 … 1至2日
※如果放在盤中吸取水分，可以維持7至10日。
乾燥 … NG
底座類型 … typeB
尺寸 … φ180mm
（鋁線φ3mm×L650mm／重疊處的長度100mm包含在內）

Red
不僅是顏色的濃淡
形狀和質感也很豐富

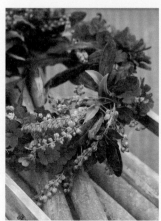

type B

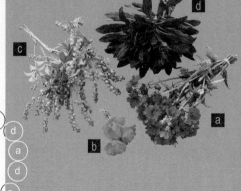

以大朵的康乃馨當成主角，作出設計感十足的花圈。在內、外側插上綠葉的米飯花和紅葉的南天竹，遮住吸水海綿。將兩、三朵康乃馨聚在一起插上，蓬鬆的綠石竹插在內、外側。在康乃馨的側邊插上長壽花陪襯。將八角金盤果實以稍微突出的樣子插上，營造出立體感。

材料

a 康乃馨 'Masa Green'	12枝
b 八角金盤的果實	4枝
c 綠石竹	4枝
d 米飯花	4枝
e 長壽花 'Paris'	6枝
f 南天竹	6枝

※將 **b** 至 **f** 剪切分開使用。

適合製作的時期 … 11至2月
鑑賞日數標準 … 10至15日
乾燥 … NG
底座類型 … typeE
尺寸 … φ250mm（市售：環形吸水海綿）

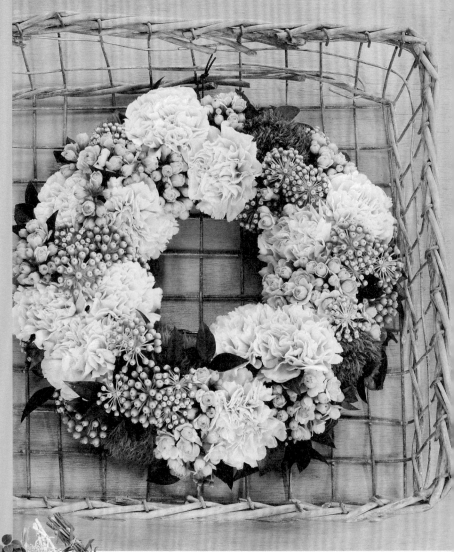

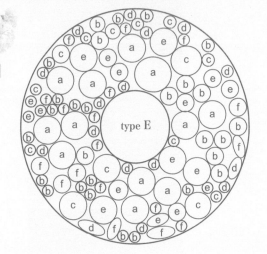

type E

GreenWhite

花瓣本身層層疊疊的造型
創造出自然漸層的魅力

Purple

花朵大小&顏色濃淡不同
兩種牽牛花的共同演出

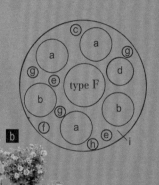

材料

a 牽牛花 'Choco Petu Bene'	⋯⋯⋯⋯⋯⋯	3株
b 牽牛花 'little holiday double ice'	⋯⋯⋯	2株
c 黃水枝 'Pacific Crest'	⋯⋯⋯⋯⋯⋯	1株
d 觀賞辣椒 'Purple Flash'	⋯⋯⋯⋯⋯	1株
e 常春藤 'Pennsylvanian'	⋯⋯⋯⋯⋯	1株
f 小丑火棘 'Harlequin'	⋯⋯⋯⋯⋯⋯	1株
g 越橘葉蔓榕 'Shangrila'	⋯⋯⋯⋯⋯	1株
h 過路黃 'Midnight Sun'	⋯⋯⋯⋯⋯	1株
i 椰纖絲	⋯⋯⋯⋯⋯⋯⋯⋯⋯	適量

※將 **e** **g** 剪切分株使用。

適合製作的時期 ⋯ 6至10月

鑑賞日數標準 ⋯ 初夏至晚秋

※當盆栽的草葉生長太長，若將其剪短一點，
　也會長出新的花苞。

乾燥 ⋯ NG　底座類型 ⋯ typeF

尺寸 ⋯ φ300mm
（市售：上灰漆的花圈型藤籃）

　　在上灰漆的藤籃裡種入組合盆栽。在深紫色
中帶棕色的牽牛花和小朵重瓣淡紫色的牽牛花的
對比之間，加上紅銅色葉的辣椒，呈現出具有深
度的漸層。在其間種植一些小型葉類植物，更能
顯現出花朵的顏色。

以隨意製作的裝飾迎接重要的賓客
自然風格的迎賓花圈

要製作出讓客人驚艷的華麗花圈可能稍有難度。
不妨以具有手作感的花圈,營造出清爽隨意的風格吧!

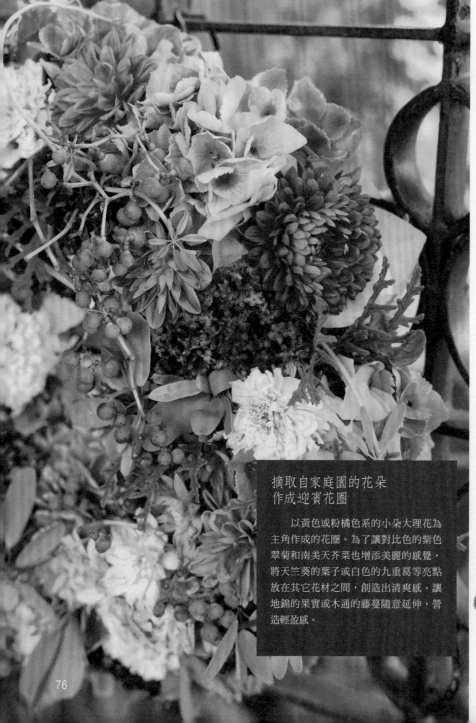

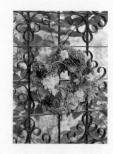

材料

a	大理花 'ShinnyOrange'	12枝
b	大理花 'ShinnyYellow'	4枝
c	萬壽菊 'White Vanilla'	9枝
d	繡球花 'Magical Coral'	2枝
e	九重葛	1枝
f	南美天芥菜	8枝
g	翠菊	5枝
h	天竺葵的葉子	4枝
i	地錦的果實	2枝
j	木通的藤蔓	3枝

※將 d e i j 剪切分開使用。

適合製作的時期 … 7至9月
鑑賞日數標準 … 7至10日
乾燥 … NG 底座類型 … typeE
尺寸 … φ200mm (市售:環形吸水海綿)

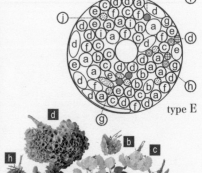

type E

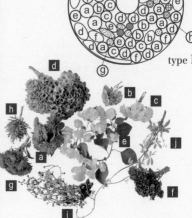

摘取自家庭園的花朵
作成迎賓花圈

以黃色或粉橘色系的小朵大理花為
主角作成的花圈。為了讓對比色的紫色
翠菊和南美天芥菜也增添美麗的感覺,
將天竺葵的葉子或白色的九重葛等亮點
放在其它花材之間,創造出清爽感。讓
地錦的果實或木通的藤蔓隨意延伸,營
造輕盈感。

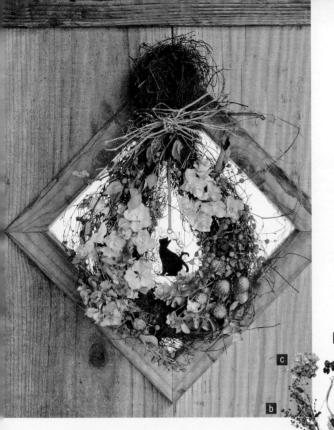

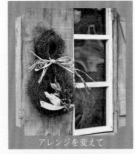
アレンジを変えて

以客人喜歡的動物形象
當成重點裝飾的門扉花圈

　　將可以自由塑形的市售乾草摺成葫蘆形。在正中間吊上形狀可愛的貓咪裝飾品，提高花圈的存在感，材料也全部使用乾燥的花材。決定主花千日紅的位置之後，考慮層次概念後將材料陸續配置上去，並以熱熔膠固定。底座的作法請參考P.107。

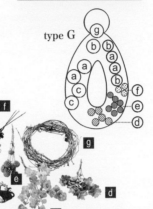

type G

材料

a 奧勒崗 'Kent Beauty'	4枝
b 花葉地錦的果實	3枝
c 繡球花 'Leon'	1枝
d 槲葉繡球	5枝
e 千日紅	7枝
f 垂絲衛矛的果實	3枝
g 地錦（當成緞帶使用）	4枝

※將 c 剪切分開使用。

適合製作的時期 … 全年
鑑賞日數標準 … 約1年
乾燥 … OK　底座類型 … typeG
尺寸 … W160mm×H280mm
（市售：乾草）

O.MO.TE.NA.SHI. Wreath

以清爽卻華麗的花圈
替入口增添色彩

材料

a 煙霧鑽石大戟	4株
b 斑葉金錢薄荷	2株
c 斑葉凌霄花	1株
d 馴鹿苔	適量

※將 b 剪切分開使用。

適合製作的時期 … 6至10月
鑑賞日數標準 … 4至5個月　※會持續不斷開花
乾燥 … NG　底座類型 … typeF
尺寸 … φ310mm（市售：上淺綠色漆的花圈型藤籃）

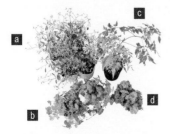

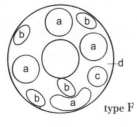

type F

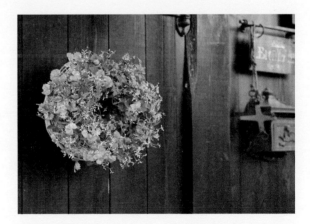

種上滿滿的小葉植物
在門扉上展現清涼感

　　在上淺綠色漆的藤籃中種入植物。首先，將煙霧鑽石大戟以等距的方式配置。在其間隔種入凌霄花和分株的金錢薄荷，比較長的煙霧鑽石大戟往花圈內側捲繞。因為煙霧鑽石大戟生長旺盛，兩週一次修剪枝葉，可以保持花圈美麗的形狀。

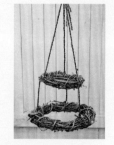

O.MO.TE.NA.SHI. Wreath
晃來晃去
有趣的懸吊式花圈

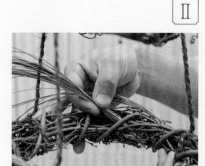

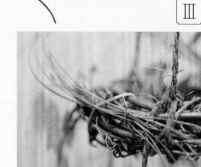

How to make

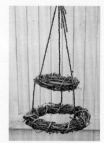

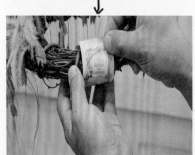

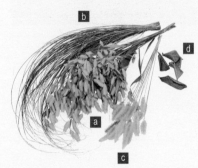

Ⅰ 將大、小底座以3條棕櫚繩綁成樹形。
Ⅱ 將兩至三枝草綁成一束後插進藤蔓之間。
Ⅲ 以鐵絲將莖固定在底座上。
Ⅳ 隨意擺放草插進去的角度。
Ⅴ 捲上紙張當成重點裝飾。

隨意添加草類的迎賓花圈
具有風的動感

　　隨意插上野燕麥、薹草、狗尾草等草類，作出懸掛型的樹形花圈。將薹草、貓尾草從右至左流瀉般插上，野燕麥以稍微高一點的角度插入，增加分量感。在底座的洞上，放上打結的葉子，使其往下垂墜，捲上紙張後即完成。

type D　＜上＞

type D　＜下＞

材料

a 野燕麥	……………………	15枝
b 薹草 'Bronz Curls'	……………	約50枝
c 狗尾草（貓尾草）	……………	15枝
d 茶樹枯葉	……………………	5片

適合製作的時期 … 7至10月
鑑賞日數標準 … 7至10日（新鮮狀態）
乾燥 … OK
底座類型 … typeD
尺寸 … 上φ150mm、下φ240mm
（市售：山歸來枝條圈）

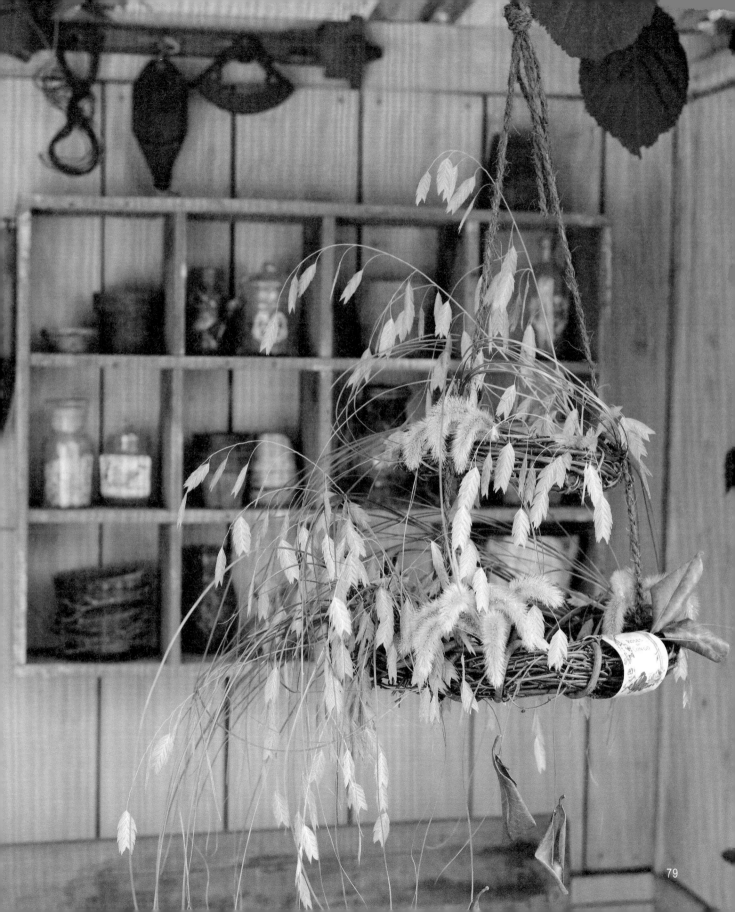

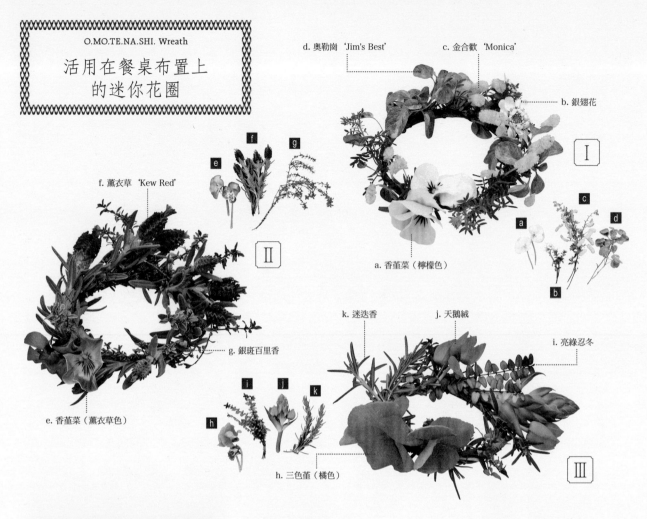

O.MO.TE.NA.SHI. Wreath

活用在餐桌布置上
的迷你花圈

d. 奧勒崗 'Jim's Best'　　　c. 金合歡 'Monica'

b. 銀翅花

I

f. 薰衣草 'Kew Red'

a. 香菫菜（檸檬色）

II

g. 銀斑百里香

e. 香菫菜（薰衣草色）

k. 迷迭香　　　j. 天鵝絨

i. 亮綠忍冬

h. 三色菫（橘色）

III

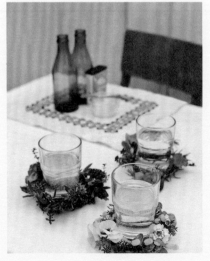

以清爽的花圈
取代玻璃杯上的標籤

　　三個迷你花圈的主角，分別為奧勒崗、銀斑百里香、迷迭香等三種香草。以三色菫或香菫菜等季節性的花材增添色彩。因為是作為取代玻璃杯的標籤，選擇小型花材製作來降低花圈的高度，避免造成拿取時的困擾。如此一來，不僅視覺上享有樂趣，拿取玻璃杯的手也會飄散著一股淡淡的香味，不失為一種招待客人的方式。

適合製作的時期 … Ⅰ・Ⅲ＝2至4月・Ⅱ＝3至5月
鑑賞日數標準 … 1至2日
※如果放在盤中吸取水分，可以維持7至10日。
乾燥 … NG
底座類型 … typeB
尺寸 … φ80mm
（鋁線φ2mm×L350mm／重疊處的長度100mm包含在內）

材料

Ⅰ
a 香菫菜（檸檬色）………… 2枝
b 銀翅花………………………… 1枝
c 金合歡 'Monica'………… 3枝
d 奧勒崗 'Jim's Best'…… 2枝

Ⅱ
e 香菫菜（薰衣草色）……… 2枝
f 薰衣草 'Kew Red'……… 7枝
g 銀斑百里香………………… 2枝

Ⅲ
h 三色菫（橘色）…………… 2枝
i 亮綠忍冬…………………… 4枝
j 天鵝絨……………………… 1枝
k 迷迭香……………………… 2枝

※將 d g i j k 剪切分開使用。

充滿驚喜的花盒
製造午茶時間的熱鬧氣氛

　　白色、淡粉紅色、深粉紅色……當三個排列在一起的時候，就能製作出美麗漸層的布置。在春天的花材裡搭配上有斑紋的葉子，讓餐桌的布置變得明亮。放在堆疊型的午餐盒裡，並排在一起，成為餐桌布置的亮點。

適合製作的時期 … 2至4月
鑑賞日數標準 … 1至2日
※如果放在盤中吸取水分，可以維持7至10日。
乾燥 … NG
底座類型 … typeB
尺寸 … φ80mm
（鋁線φ2mm×L350mm／重疊處的長度100mm
包含在內）

材料

Ⅰ
a	斑葉絡石	5枝
b	香堇菜 'Nouvelle Vague'	5枝
c	海石竹 'Pink Ball'	6枝
d	紫羅蘭	2枝

Ⅱ
e	海石竹 'Ballerina'	8枝
f	Olearia axillaris 'Little Smokey'	5枝
g	報春花	4枝
h	風輪菜	3枝

Ⅲ
i	紫羅蘭	2枝
j	百里香	3枝
k	報春花	6枝
l	海石竹 'Ballerina'	6枝
m	常春藤 '雪の妖精'	6枝

※將 d f i l m 剪切分開使用。

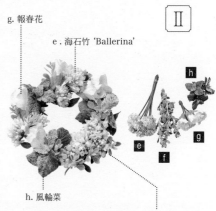

Ⅰ

c. 海石竹 'Pink Ball'

d. 紫羅蘭

a. 斑葉絡石

b. 香堇菜 'Nouvelle Vague'

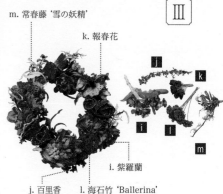

Ⅱ

g. 報春花

e. 海石竹 'Ballerina'

h. 風輪菜

f. Olearia axillaris 'Little Smokey'

Ⅲ

m. 常春藤 '雪の妖精'

k. 報春花

i. 紫羅蘭

j. 百里香　l. 海石竹 'Ballerina'

將注入心意的手作花圈當成禮物

一邊想著送禮的對象，一邊剪下庭園的花朵作成花圈。
放進盒子加上卡片，獨一無二的禮物就完成了。

對於成熟的女性而言
色彩微妙・韻味十足的花圈

新鮮橘色的陸蓮花，以深色的聖誕玫瑰或三色菫襯托。粉紅色或裸粉色的馬丁尼大戟和聖誕玫瑰，則擔任將這些花材連接起來的角色。由於花瓣的邊緣或內側的顏色搭配很美，因此將三色菫或聖誕玫瑰的花瓣起伏也考量進配置裡。

材料

a	三色菫 'Chianti'	5枝
b	陸蓮花 'Lux Minoan'	10枝
c	黑龍麥冬	8枝
d	聖誕玫瑰 'CinnamonSnow'	2枝
e	聖誕玫瑰 'DarkPurple'	1枝
f	馬丁尼大戟	4枝

※將 d e 剪切分開使用。
※每四枝 c 為1組，使用在兩個地方。

適合製作的時期 … 2至4月　鑑賞日數標準 … 1至2日
※如果放在盤中吸取水分，可以維持7至10日。
乾燥 … NG　底座類型 … typeB
尺寸 … φ130mm
（鋁線φ3mm×L550mm／重疊處的長度100mm包含在內）

type B

82

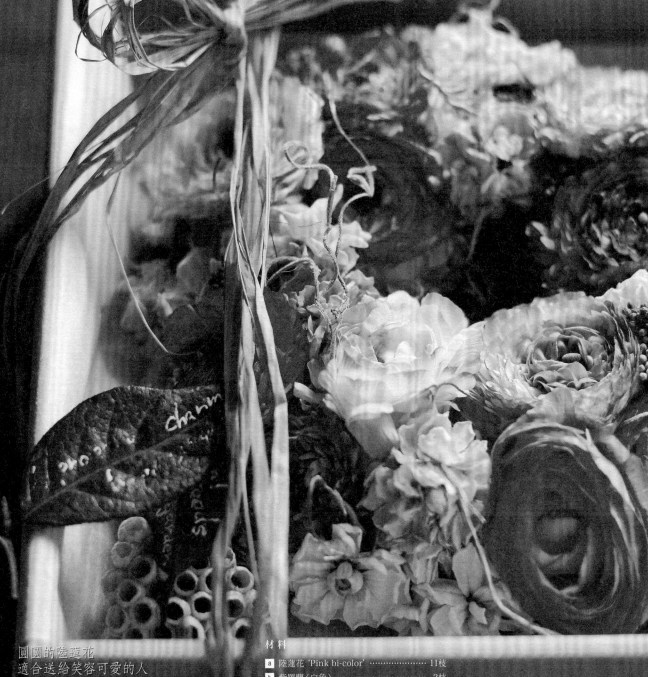

圓圓的陸蓮花
適合送給笑容可愛的人

選用盛開的深淺粉紅色陸蓮花，大量地
插在海綿上。花與花之間以小朵的、剪
切開的白色或粉紅色的紫羅蘭，進行色
彩的連接。完成之前，為了銜接花材，
以松蘿點綴裝飾，就能營造出輕盈的感
覺。詳細作法請參閱P.103。

材 料

a	陸蓮花 'Pink bi-color'	11枝
b	紫羅蘭（白色）	2枝
c	紫羅蘭（粉紅色）	2枝
d	四季迷	1枝
e	松蘿	適量

※將 b c d 剪切分開使用。

適合製作的時期 … 2至4月
鑑賞日數標準 … 7至10日
※如果放在盤中吸取水分，可以維持7至10日。
乾燥 … NG　底座類型 … typeE
尺寸 … φ150mm（市售：環形吸水海綿）

type E

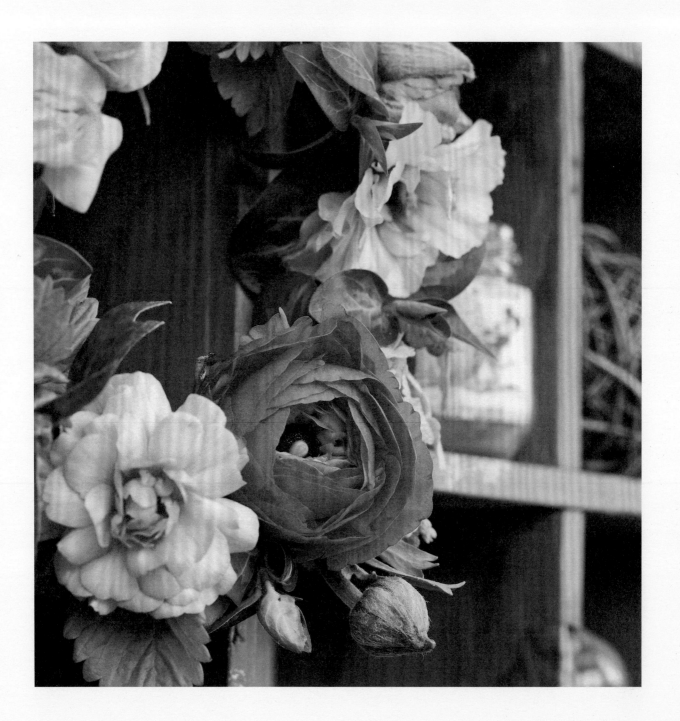

84

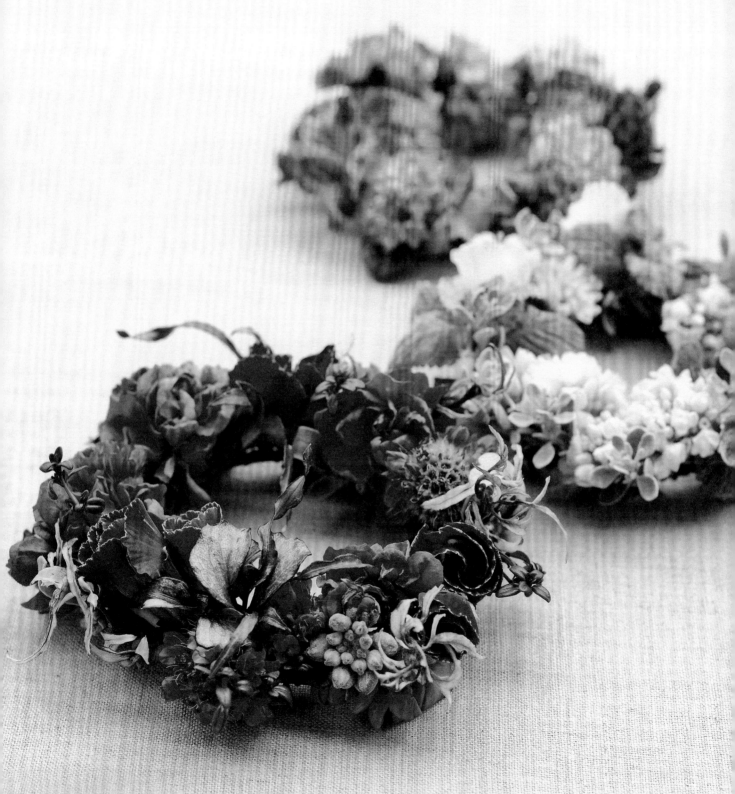

可以襯托花圈的
裝飾道具製作

學會製作花圈之後,也會讓人想試著享受裝飾布置的樂趣。

本篇將介紹可以襯托手作花圈的園藝雜貨製作方法。

根據難易度和花圈的尺寸,有三種不同的作品可搭配。

製作的重點在於,可以提升作品氛圍的仿舊處理。

如果能為花圈打造出充滿趣味的舞台,就能營造出如畫般的場景。

請務必在你的庭園裡,擺上這些雜貨試看看喔!

\ 使用這些工具 /

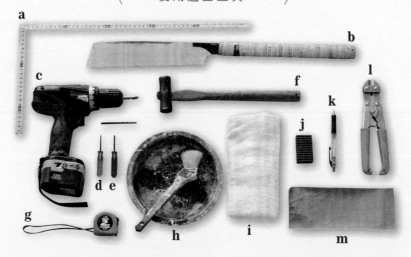

a.直角尺　　**b.**鋸子　**c.**電動螺絲起子(螺絲起子鑽頭・鑽孔用的鑽頭3mm)　　**d.**錐子　**e.**手動螺絲
起子　**f.**鐵鎚　**g.**捲尺　**h.**刷子・底盤　**i.**毛巾等軟布　　**j.**木片(用來捲砂紙)　　**k.**原子筆　**l.**鐵絲剪
m.砂紙(#180)

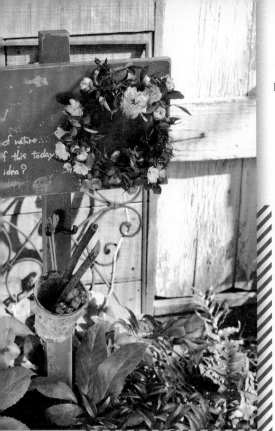

Item **1** Signboard

Item **2**
Wire mesh frame

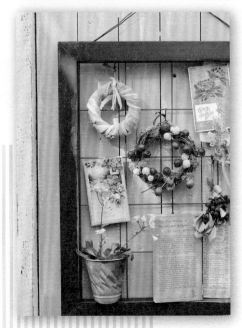

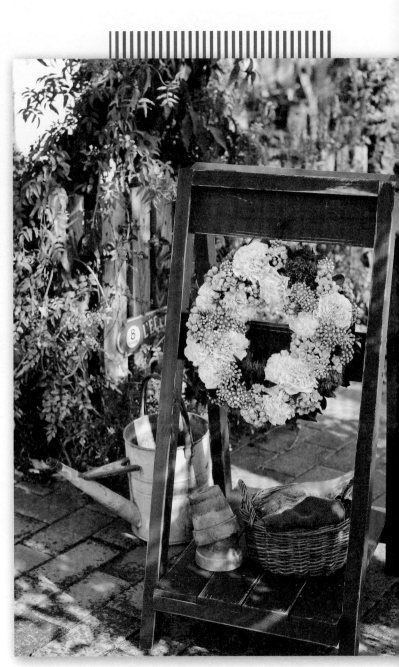

Item **3** Folding Signboard

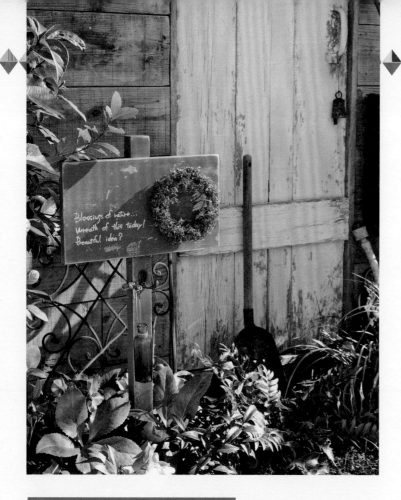

適合小花圈的
立牌

可以懸掛小型花圈、介紹板風格的立牌。如果
立在小屋或柵欄前，將會成為場景中的亮點。
結構很簡單，重覆上漆三次之後磨掉，完成後
便深具韻味。支柱也放上可以裝飾雜貨等配件
的掛鉤。

在淡淡的綠色漆上，作
出油漆剝落的樣子，以
此襯托可愛的花圈。

材料（完成尺寸：W330×D49×H900mm）

・支柱／白木板材　（30×40×900mm）……1根
・前板／SPF板材 1×8材 （330×19×185mm）……1片
・螺絲（φ3.3×L45mm）……2根
・水性漆（The Rose Garden Color's Bouleaul・The Rose Garden Color's
　Etang Lotus・All Cracked Up）……各適量
・油性漆（WATCO color oil Dark Walnut）……適量

・雙耳掛鉤（50×20×37mm）附螺絲……1個
・掛花圈用的螺絲（φ3.3×L35mm）……1根
・油性筆 中粗（白色）

道具

・直角尺　・原子筆　・鋸子　・電動螺絲起子（螺絲起子鑽頭）
・刷子&底盤　・錐子　・砂紙　・木片　・毛巾　・手動螺絲起子

作法

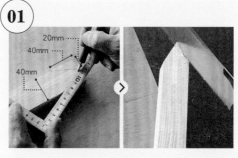

01

20mm
40mm
40mm

在支柱的下半部（插進土裡的部分）如圖示以直角尺量
出尺寸，以原子筆畫出線條，再以鋸子鋸出山形。

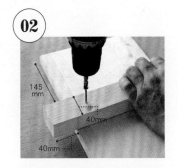

02

如圖示，在前板的背面放上支柱，以電動螺絲起子在上下兩處以螺絲固定。

03

刷子沾取水性漆（Bouleaul），為整體上漆。

04

03乾了以後，再塗上水性漆（All Cracked Up）。

05

04完全乾燥之後，重疊塗上水性漆（Etang Lotus）。

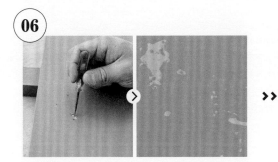

06

塗料乾燥之後，施以仿舊處理。以錐子隨意剝開表面的塗料，作出油漆的斑駁感。

07

以木片捲上砂紙磨擦邊角，更能作出仿舊的風味。

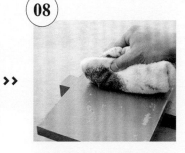

08

從塗料剝落的部分到整體，以軟布擦上油性漆，製作出舊舊的感覺。

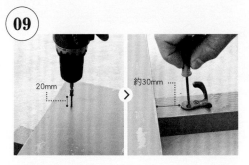

09

在前板的右上角喜好的位置打進螺絲，當成懸掛花圈的掛鉤（不完全打進木板，浮出表面20mm）。支柱也以手動螺絲起子鎖上雙耳掛鉤。

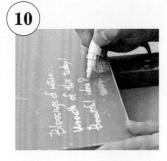

10

在前板的左下角，以油性筆寫上文字。

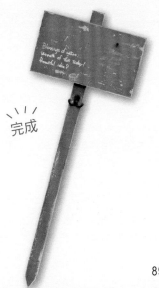

完成

放在屋內也很有趣
鐵絲網的
裝飾框

可襯托迷你尺寸花圈的裝飾框，也很推薦當成
空間的室內裝飾。在鐵絲網上使用S掛鉤或繩
子，自由地懸掛上花圈或雜貨。依據季節或氣
氛，改變裝飾品與配置，也是一種樂趣。

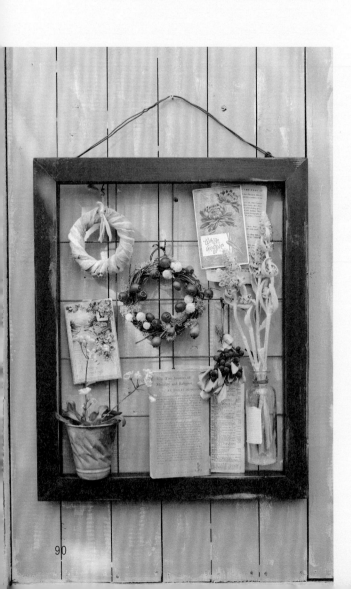

材料（完成尺寸：W480×D30×H580mm）
　　　　※不包含懸掛處的鐵絲部分。

・框板／白木板材（30×40×480mm）……2根
・　〃　　（30×40×580mm）……2根
・螺絲（φ3.3×L45mm）……8根
・水性漆（The Rose Garden Color's Agate）……適量
・油性漆（WATCO color oil Dark Walnut）……適量
・鐵絲網（φ2.6㎜・間隔100mm・規格1×2m）……1片
・U字釘（電器線路用的絕緣材料）（8×15mm）……22根
・三角懸掛圈（13×25mm）附螺絲……2個
・鐵絲（φ2mm×1m）……1根

440 mm

540 mm

道具

・捲尺　　・鐵絲剪
・直角尺　・原子筆　・鋸子
・電動螺絲起子（螺絲起子鑽頭）
・刷子&底盤　・砂紙　・木片
・毛巾　・鐵鎚　・鉗子

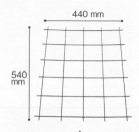

【事前準備】

鐵絲網根據上
面標記的尺寸
裁剪備用。

作法

01

40mm

40mm

45°

將四根框板的兩端斜
切。以直角尺如圖示
量出尺寸，以原子筆
畫出線條，再以鋸子
鋸下。

02

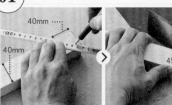

480mm

540mm

組合框板的斜面，使
用電動螺絲起子以
螺絲固定，製作出外
框。在上下側，各打進
兩根螺絲（參照展開
圖）。

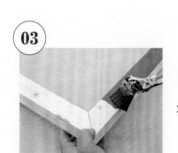

03

刷子沾取水性漆（Agate），塗上整體。

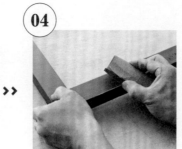

04

03乾燥之後，以木片捲上砂紙磨擦邊角等處，製作出仿舊感。

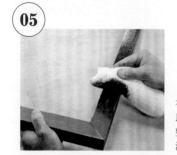

05

在磨掉塗料的部分，以軟布擦上油性漆，整體也擦上，營造出污損感。

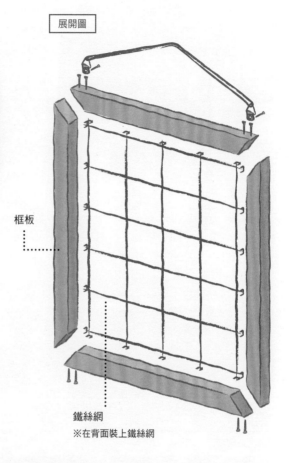

展開圖

框板

鐵絲網
※在背面裝上鐵絲網

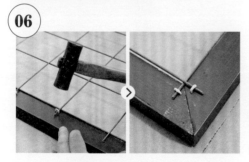

06

在框的背面放上鐵絲網，以鐵鎚打進U字釘固定。四角如右圖所示，各打進兩個U字釘。

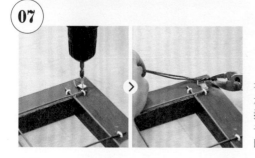

07

在框的背面，上部的左右分別裝上三角懸掛圈，穿過鐵絲。以鉗子將鐵絲的兩端扭緊固定。

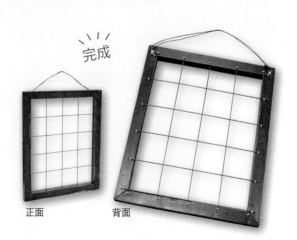

完成

正面　　　背面

91

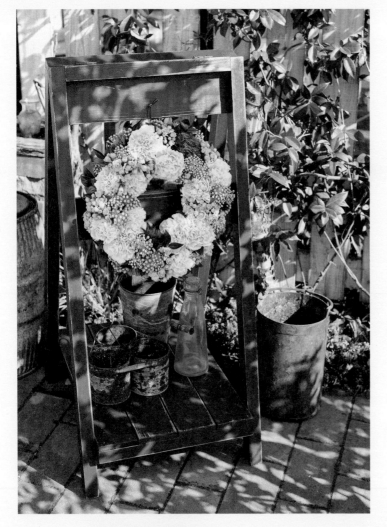

Item

便於摺疊收納&手持搬運的
立式展示層架

適合放在庭園的入口，襯托華麗花圈的立式展示層架。底板部分可以當成收納或展示運用，能取下的活動設計為其重點。組合整體架構時，讓木頭的腳不要連接在一起，謹慎地鑽孔組合吧！

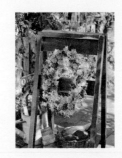

因為有裝上支撐板，掛上長度較長或具有分量的花圈也很穩固。

可以摺疊很方便喔！

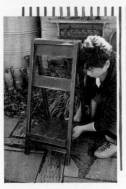

移除底板

摺疊成框，放入底板

剛剛好！

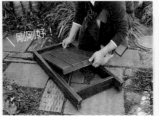

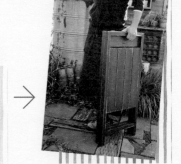

很方便就能移動搬運！

材料（完成尺寸：W440×D510×H870mm ※立起來的時候）

〈本體〉
・腳／白木板材（30×40×900mm）…… 4根
・上下框／白木板材（30×40×360mm）…… 4根
・支撐板／杉木板（未乾燥材）（90×13×360mm）…… 2片
・螺絲（φ3.8×L57mm）…… 24根
・鉸鏈（40mm）附螺絲……2個
・掛花圈用的螺絲（φ3.3×L35mm）…… 1根

〈底板〉
・上板／杉木板（未乾燥材）（90×13×510mm）…… 4片
・承受板／白木板材（20×30×360mm）…… 2根
・螺絲（φ3.3×L25mm）…… 16根
・水性漆（The Rose Garden Color's Bordeaux）……適量
・油性漆（WATCO color oil Dark Walnut）……適量

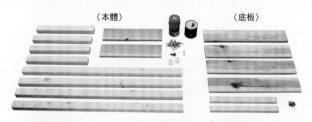

〈本體〉 〈底板〉

本體

・直角尺　・原子筆　・鋸子　・電動螺絲起子（螺絲起子鑽頭・鑽孔用鑽頭3mm）
・刷子&底盤　・砂紙　・木片　・毛巾

展開圖

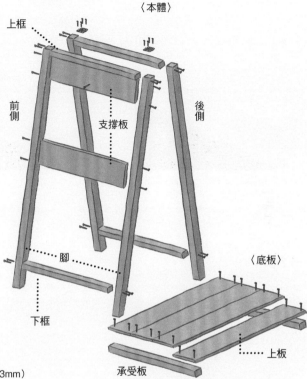

〈本體〉
上框
前側
支撐板
後側
腳
下框
承受板
〈底板〉
上板

作法

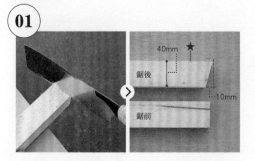

01

40mm ★
鋸後
10mm
鋸前

腳的下側（接觸地面的部分）斜切。參考圖示的尺寸以直角尺測量，以原子筆畫出線條，再以鋸子鋸下。
※腳比較長的那一面（★）朝向外側。

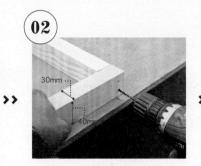

02

30mm
40mm

參考展開圖組合本體的框和腳，以電動螺絲起子裝上鑽孔用鑽頭3mm，鑽出螺絲需要的孔。下框組合在離地90mm左右的高度。

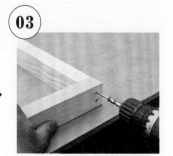

03

以螺絲固定**02**，組合好本體的前側和後側。

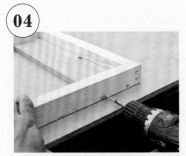

04

在本體前側裝上支撐板。如圖示，在上框
放上尺寸剛好的木板，以螺絲固定。

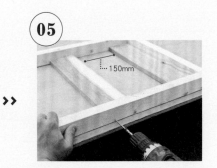

05

150mm

間隔150mm，以相同方式裝設下半部的
支撐板。

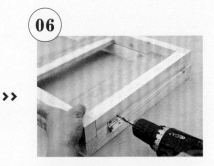

06

本體的前側和後側以鉸鏈固定。

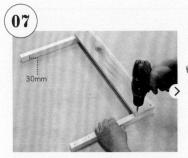

07

30mm

製作底板。將上板放上承受板以螺絲固定。上板的杉木板乾燥
之後會萎縮，讓板與板之間的距離調整成均等。

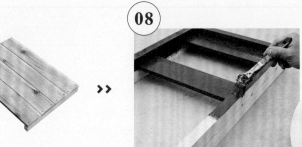

08

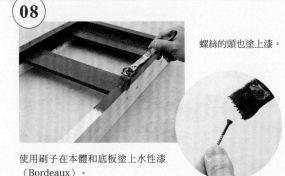

螺絲的頭也塗上漆。

使用刷子在本體和底板塗上水性漆
（Bordeaux）。

09

08乾燥之後，以木片捲上砂
紙磨擦邊角，營造出質感。

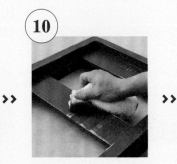

10

磨掉塗料的部分，以軟布擦
上油性漆，整體都擦上，製
作出仿舊感。

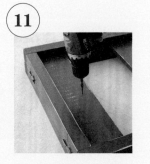

11

在支撐板打上掛花圈用的
螺絲（不完全打入，高出
20mm方便懸掛）。

完成

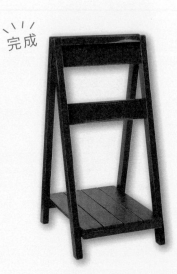

底座的種類 &
花圈製作的基礎

花圈底座的種類及其作法，
在底座上放上花草的順序等，在此將一一介紹。
多多練習之後，請試著挑戰製作原創的花圈吧！

\ 讓製作更方便的工具 /

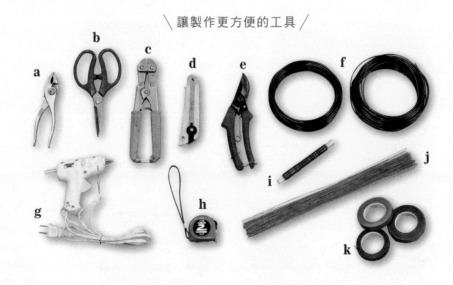

a.鉗子　b.花剪　c.鐵絲剪　d.美工刀　e.園藝剪
f.園藝用鋁線（右φ2mm・左φ3mm）　g.熱熔膠　h.捲尺　i.鐵絲φ0.7mm
j.包線鐵絲＃26（L360mm）　k.花藝膠帶

各種樣式的 花圈底座

在此書中的每個花圈作品，所搭配的底座從A到G類型，有自己手作的、也有市面上即可購買的，在此介紹其作法和應用方法。

材料

a 銀斑百里香‥‥‥‥‥‥‥ 15枝

適合製作的時期 ‥ 全年
鑑賞日數標準 ‥ 約1年
乾燥 ‥ OK
底座類型 ‥ typeB
尺寸‥ φ120mm
　（鋁線 φ2mm × L400mm／
　重疊處的長度50mm包含在內）

將植物分成三束（各5枝），固定於底座

type B

請確認花圈作品中基本資料的底座類型。以下將解說其詳細內容和作法。

手作花圈底座的方法

| type A | 只將植物捲繞成圓形
沒有底座的花圈 | 材料（φ120mm尺寸用）
多花素馨
約700mm×3枝 |

以手將三枝植物聚集在一起，捲繞成圓形。

其中一端往中間塞，像靠攏在一起作成圓圈狀。

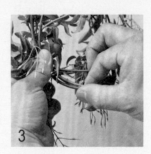

不要讓兩端超出圓圈，整理枝葉。

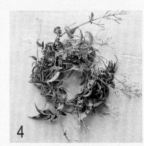

將花圈整理成美麗的圓形即完成。

P.17的花圈

type B

適合製作纖細花圈的
鐵絲圈

材料（φ130m 尺寸用）
鋁線 φ3mm×L550mm
／重疊處的長度100mm
花藝膠帶　適量

＜基本作法＞

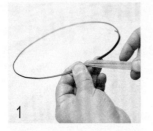

1

將鋁線彎成圓形，兩端重疊100mm，捲繞上花藝膠帶。

2

一邊稍微拉扯花藝膠帶一邊捲繞，就能完成完美的接縫。

type B
鐵絲圈應用篇

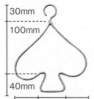

30mm
100mm
40mm
45mm　50mm　45mm

以鋁線製作黑桃形底座

材料
（W140mm×H140mm＋掛鉤30mm尺寸用）

鋁線 φ3mm×L600mm
花藝膠帶　適量

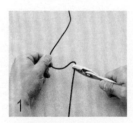

1

留下70mm的掛鉤部分，以鉗子彎摺鋁線成黑桃形。

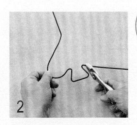

2

底部的底邊50mm、高40mm，鼓起來的地方稍微拉寬一點保持平衡。

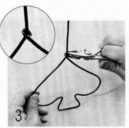

3

整理形狀之後，在頂點將鋁線的一端作出鉤狀固定。

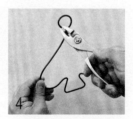

4

留下來當作掛鉤的部分以鉗子彎曲成問號形。

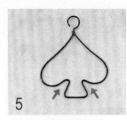

5

如果底部保留的角度太小，搭配上花草時會不容易看出黑桃形狀，需特別留意。

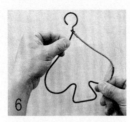

6

一邊稍微拉扯花藝膠帶一邊捲繞上鋁線，讓膠帶纏緊。

7

掛鉤也捲上花藝膠帶。或根據裝飾的地方而定，掛鉤部分也可以上漆。

P.16 的花圈

type B
在鐵絲圈上固定花材

≪ Case 1 ≫ 一邊調整每樣材料，一邊捲繞上鐵絲

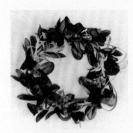

P.55 的花圈

材料（φ130mm尺寸用）

鋁線φ3mm×L550mm／
重疊處的長度100mm
包線鐵絲 L360mm×2根
香菫菜 'Black Velbet' ……………7枝
長蔓鼠尾草 'Grace' …………………4枝
河之星………………………………4枝
黑龍麥冬…………………………16枝

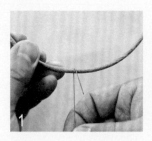

1 在鐵絲圈上，掛上鉤狀的包線鐵絲。

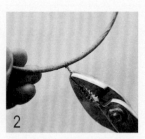

2 將步驟1以鉗子扭緊固定。

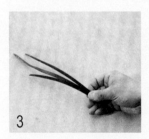

3 以手拿取三、四枝黑龍麥冬。

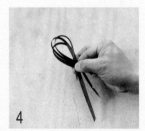

4 在葉子的前端2/3處作出圓圈狀。

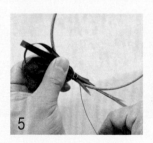

5 以步驟2的鐵絲綑綁步驟4。

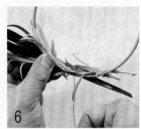

6 為了隱藏黑龍麥冬的根部，步驟5的鐵絲持續綁上河之星。

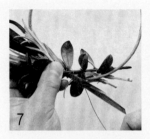

7 以步驟6相同的作法，綁上長蔓鼠尾草。

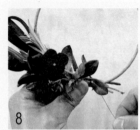

8 持續以鐵絲綑綁香菫菜。

9 完成四種材料的配置之後，將超出底座的花莖剪切掉。

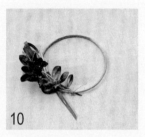

10 依據步驟3至9的流程，反覆操作四次即完成。

≪Case2≫　將花材集中成束後再進行固定

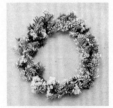

P.10 的花圈

材料　（φ180mm尺寸用）

鋁線 φ3mm×L650mm／重疊
處的長度L100mm包含在內
包線鐵絲‧‧‧‧‧‧L360mm×3根
風信子‧‧‧‧‧‧‧‧‧‧‧‧‧‧‧‧16枝
歐石楠‧Caffra‧‧‧‧‧‧‧‧‧‧‧2枝
長階花 ‘Green Flash’‧‧‧2枝

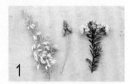

1 將左邊的歐石楠和右邊的長階花剪切成小枝。

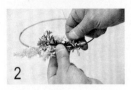

2 取長階花、歐石楠、風信子各一枝當成一束，以包線鐵絲捲繞上鐵絲圈。

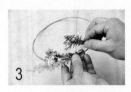

3 以相同的手法製作。以下一束花材隱藏鐵絲綑綁處後，使用同一段鐵絲固定。

4 步驟2重覆操作16次即完成。圖示是以逆時針製作，順時針方向也OK。

≪Case3≫　素材以鐵絲先束好再固定於底座

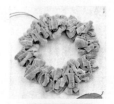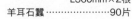

P.22 的花圈

材料　（φ130mm尺寸用）

鋁線 φ3mm×L550mm／重疊
處的長度100mm包含在內
包線鐵絲 ‧‧‧‧‧ L90mm×30根
　　　　　　　　L360mm×2根
羊耳石蠶‧‧‧‧‧‧‧‧‧‧‧‧‧‧‧‧90片

1 如果能準備相同長度的羊耳石蠶，完成品會更加美觀。

2 將三片葉子分別對摺，以短鐵絲固定。以此方法作出30組。

3 在鐵絲圈上，以長鐵絲將步驟2的組合一邊配置，一邊固定。

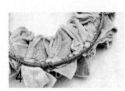

4 完成品的裡側。每束葉子之間不要距離太遠，是讓作品完美的訣竅。

Case1 の Point

Point 1

如果鐵絲不夠長時，可以纏接上新的鐵絲。連接處以鉗子扭緊固定即完成。

Point 2

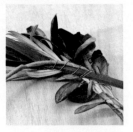

步驟10的裡側。為了要隱藏花莖，在纏繞時一邊進行配置，一邊固定。

type C

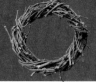

以藤蔓植物製作的
藤圈&枝條圈

材料（φ160mm 尺寸用）
地錦　L1300mm× 4 根

＜基本作法＞

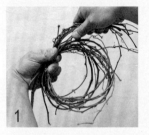

1 手拿四枝地錦，其中三枝捲繞兩圈半成圓形。

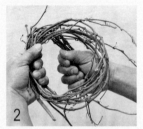

2 將步驟1的前端往內側捲繞。

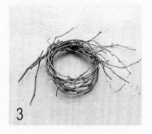

3 作出想要的大小後再進行整理。

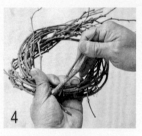

4 將步驟2收入內側突出的枝條，插入藤蔓之間的空隙。

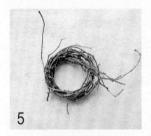

5 除了步驟1剩下的那1枝地錦，其餘的枝條繞著整個圓圈捲繞插入。

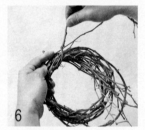

6 將剩下的1枝枝條，以固定底座整體一般地捲繞。

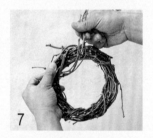

7 如果可以等距的捲繞，將會增加完美度。

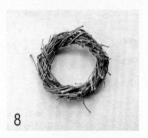

8 完成。以葡萄藤或絡石的枝條製作也OK。

type C

在藤圈&
枝條圈上
固定花材

≪Case1≫　在藤圈一處放上花草，像胸花般的感覺

材料
（φ160mm 尺寸用）

多花素馨…………1枝
星辰花 'perezii' …1枝

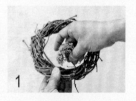

1 可以直接插進藤蔓之間。如果能插在藤圈的下方，看起來比較穩重。

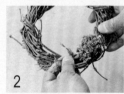

2 確定主花星辰花的位置後，接著加上輕盈的多花素馨即完成。

藤圈＆枝條圈應用篇

以白樺樹枝
作成的
獨特心形底座

材料（W300mm×H400mm）

白樺樹枝L700mm×4枝
鐵絲 適量

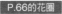

P.66的花圈

※不同的尺寸

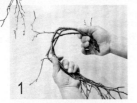

1 取兩根樹枝在左右分別畫出弧形，作出對稱的心形。

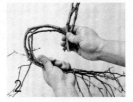

2 先將左右樹枝的前端重疊，作出心形鼓起的地方。

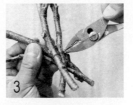

3 將步驟2前端的重疊處以鐵絲確實捲繞固定，以鉗子扭緊完成。

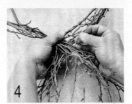

4 另一端的重疊處，固定的位置將決定心形是橫向的還是縱向的。

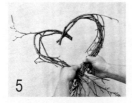

5 樹枝上有種子的部分留在尾端，像掃帚一般的設計，成為心形的亮點。

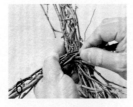

6 交叉部分以鐵絲確實捲繞固定，確定形狀。

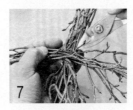

7 因為樹枝的張力比較強，步驟6的鐵絲可以鉗子確實固定扭緊。

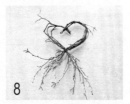

8 心形的底座完成了。下方的樹枝會產生動感，形成獨特的設計。

≪Case2≫ 以鐵絲固定胸花般的設計

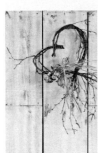

材料

（W300×H400mm尺寸用）
鐵絲 適量
長壽花 'Yellow sally'
……………………………1枝
長壽花 'Pink Paris'
……………………………1枝
長階花 'Green Splash'
……………………………1枝
星辰花 'perezii' …1枝

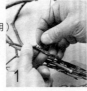

1 在心形底座的左下角，捲繞上鐵絲備用。

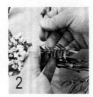

2 以鐵絲固定葉子和長階花。

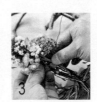

3 一邊隱藏住步驟2的花莖，一邊加上星辰花和長壽花。

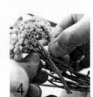

4 作成一束花的感覺，以鐵絲固定即完成。

市售的花圈底座

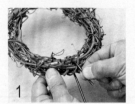
type D　尺寸&形狀豐富的
山歸來枝條圈

type D
山歸來底座應用篇

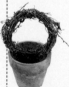

以鐵絲固定在盆栽中充滿植栽風情的底座

材料 （市售：使用φ150mm
山歸來枝條圈）

素燒4號鉢（φ120mm×H120mm）
園藝用鋁線φ3mm×L500mm
盆底網40mm×40mm
常春藤 '雪祭' ……………………1株

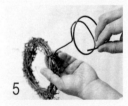

1 在底座的枝條之間穿入鋁線。

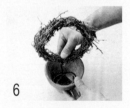

2 將步驟1以鉗子確實扭緊。

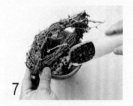

3 讓鋁線和底座保持垂直往下延伸。

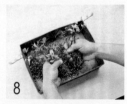

4 以鉗子將鋁線彎曲成螺旋狀，讓底座可以自行站立。

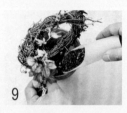

5 以花盆底的直徑為標準，將鋁線彎曲兩圈半成螺旋狀，方便自行站立。

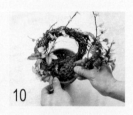

6 放入花盆中。讓底座下方靠在花盆邊緣，輕輕地按壓使其增加穩定感。

7 鋪上盆底網，再放入盆底石、培養土。

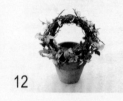

8 將常春藤分成兩株。

P.56的花圈

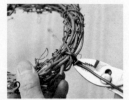

9 將步驟8的其中一株放在左側種入土裡。

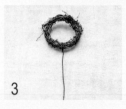

10 右側也放上一株，以相同方法種入土裡。

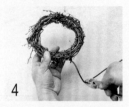

11 將種入左右側的常春藤藤蔓和底座的枝條纏繞在一起，繞成一圈。

12 將藤蔓捲繞上底座保持平衡感即完成！如P.56所示，在正中間掛上吊飾也可以。

type E

享受製作具有分量感的花圈樂趣
環形吸水海綿

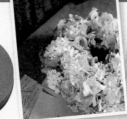

P.30的花圈

P.46的花圈

type E

在環形吸水海綿上插花

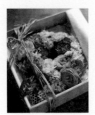

材料
（市售：使用φ150mm環形吸水海綿）
陸蓮花 'Pink bi-color' … 11枝
紫羅蘭（白色）·（粉紅色）各2枝
四季迷 ……………………… 1枝
松蘿 ……………………… 適量
包線鐵絲 40mm×30根

將包線鐵絲剪成40mm，彎曲成U形備用。

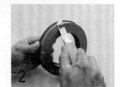

1 將環形吸水海綿上緣10mm以美工刀切掉。

2 將內、外側輕輕地削掉邊角，削出圓弧狀。

3 讓海綿吸水，放在水面上讓其自然下沉。

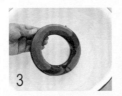

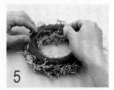

4 將松蘿以U形鐵絲固定，遮住海綿。

5 內、外側都一樣，從下緣15mm至20mm的高度都以步驟4覆蓋住。

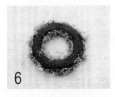

6 準備完成。因為完成前還要使用松蘿，記得留一些備用。

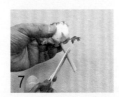

7 插上主角的陸蓮花。留下約24mm的莖，切口斜剪。

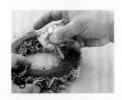

8 先大致決定主花的位置再插上。

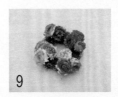

9 將兩、三朵陸蓮花聚集在一起，左右對稱地插上。

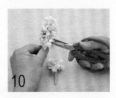

10 要插進陸蓮花之間的其它花材，剪切成小枝備用。

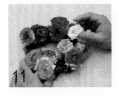

11 先插進粉紅、白色的紫羅蘭，最後加上四季迷。

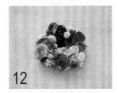

12 插好花朵的狀態。如果能讓相近的花色深淺有別，看起來會更華麗。

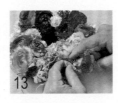

13 預先留下的松蘿，將其插入花朵之間即完成。

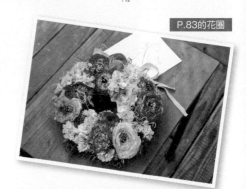
P.83的花圈

 type F 可以享受長期觀賞樂趣
花圈型籃子

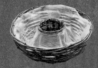 〈藤籃〉　　 〈鐵絲籃〉

type F 〈使用藤籃時〉
花圈型籃子應用篇

襯托花色
塗上奶油色漆

材料 （市售：使用φ300mm藤籃）

 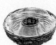

The Rose Garden Color's Bouleau　適量

奶油色

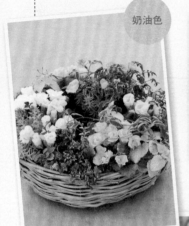

P.57的花圈

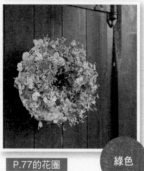

P.77的花圈

綠色

P.42的花圈

黑色

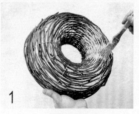

1 從比較寬的面以刷子塗上漆，洞的內側也不要忘了塗。

2 根據配置的手法，籃子的邊緣也要塗上。讓刷子垂直以便確實塗上。

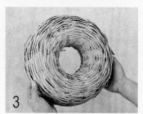

3 全部塗好之後，翻轉放置使其乾燥。

以鐵絲固定的
白樺樹枝
鳥巢風底座

材料

（市售：使用
φ360mm鐵絲籃子／
完成尺寸φ460mm）

白樺樹枝　　　L600mm×15枝
包線鐵絲　　　L360mm×12根

1 以籃子側面的下、中、上的順序，放上白樺樹枝。首先，將兩枝樹枝從下段插上。

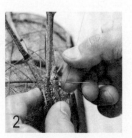

2 從樹枝根部開始約1/4處，往籃子的斜上方以鐵絲綁上。

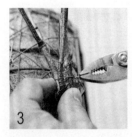

3 和步驟2一樣，從樹枝根部開始約1/2處，固定在籃子上，以鉗子扭緊。

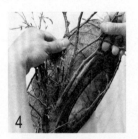

4 重覆步驟1至3，在下段操作三、四次，再往中段邁進。為了將下段的間隙補滿，中段的樹枝往下段的間隔插入。

5 中段重覆操作三至四次後，往上段邁進。為了補滿間隙，將樹枝往間隔插入固定。

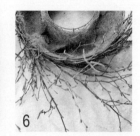

6 將全部的材料綁上之後，樹枝前端會超出籃子的範圍。

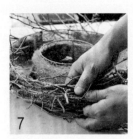

7 將凸出來的樹枝固定束在一起。

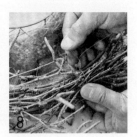

8 以鐵絲將步驟7和籃子綁在一起，直到沒有凸出的樹枝為止。

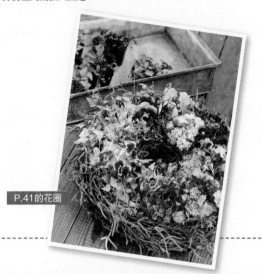

P.41的花圈

在花圈型籃子裡
種入花草

和花圈型籃子
產生整體感的種植方法

材料

（使用P.104上過漆的藤籃）

報春花	6株
多花素馨 'Milky Way'	1枝
長蔓鼠尾草 'Miffy Brute'	1枝
松葉佛甲草 'GoldBeaty'	1枝
野芝麻 'Sterling Silver'	1枝
奧勒崗 'Sunbless variety'	1枝
馴鹿苔	適量

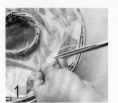

1

在底部鋪上塑膠紙，剪出孔洞，讓水可以流出。

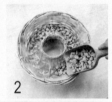

2

將盆底石鋪在底部，直到看不見塑膠紙。

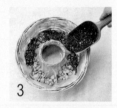

3

盆底石鋪到看不到底部之後，放入培養土。

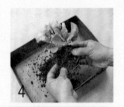

4

將報春花的根稍微撥鬆，請注意不要弄斷。

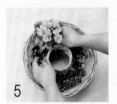

5

事先規劃好各植物的位置之後，再開始種植。

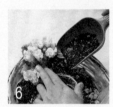

6

放入植物之後，再補上培養土。

7

將長蔓鼠尾草、奧勒崗、松葉佛甲草、野芝麻分株之後再種入。

8

慣用右手的人以逆時針方向種植，可讓作業更流暢。

9

種植到一半時，接著再次確認要種入的植物規劃。

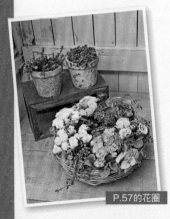

P.57的花圈

10

讓多花素馨的藤蔓連接整體，稍微往內側種植。

11

可以看到土的地方，鋪上馴鹿苔，增添色彩。

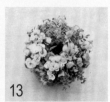

12

將多花素馨的藤蔓、報春花的花或莖收攏，作出造型。

13

使用橘色、淡黃色和白色的黃色漸層花圈即完成。

type G 乾草

尺寸&形狀可以自由變化

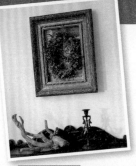

P.67的花圈

type G 乾草應用篇

作成充滿魅力的葫蘆形

材料

（市售：使用φ250mm圓形的乾草／
完成品W160mm×H280mm）

鐵絲　適量

P.77的花圈

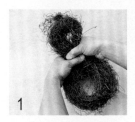

1
從上方開始的1/3處以兩手抓
住。因為素材會有張力，可使
出些許力量進行壓縮。

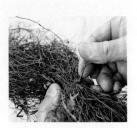

2
在步驟1壓縮處，以鐵絲補強
固定即完成。

type G

在乾草上插花

搭配熱熔膠作成胸花般風格

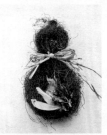

材料

（使用應用篇的葫蘆形
乾草）

羊耳石蠶的葉子…… 2片
厚葉石斑木………… 1枝
雞冠花……………… 1枝
拉菲草……………… 6條
（當成緞帶使用）

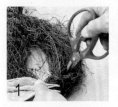

1
在要插花的地方，以剪刀
等銳利的工具，撥開空
隙。

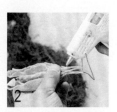

2
將羊耳石蠶的根部沾上
熱熔膠。

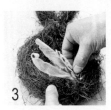

3
在步驟1的間隙插進步驟
2。

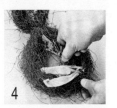

4
其它的材料也以相同方
法完成。最後在中間以拉
菲草打上蝴蝶結即完成。

《花圈作品的製作時期一覽表》

以下將說明製作各花圈適合的時期，而在庭園或園藝店購買的植物，也有其生產期。
不妨試著使用季節性的花草，享受花圈製作的樂趣吧！

全年OK	1月　　　2月　　　3月　　　4月

All season

P.8
銀斑百里香

P.10
迷你玫瑰

P.11
愛之蔓

P.23
常春藤

P.23
乾燥花材

P.23
初雪草

P.28
八女津姬玫瑰
※1

P.42
夏季多肉 ※2

P.43
秋季多肉 ※3

P.44
5種
空氣鳳梨

P.48
天竺葵

P.56
常春藤

P.57
銀葉植物

P.67
乾燥花材

P.69
針葉樹

P.77
乾燥花材

January～

1-2月　P.65
風信子&
水仙

1-3月　P.16
白頭翁

1-3月　P.60
水仙

1-4月　P.17
松紅梅

1-4月　P.50
楊柳科植物

1-4月　P.54
羅丹絲菊&
黑龍麥冬

1-4月　P.72
囊距花&
報春花

February～

2-3月　P.10
葡萄風信子

2-3月　P.12
聖誕玫瑰

2-4月　P.6
波羅尼花

2-4月　P.15
銀翅花&
白頭翁

2-4月　P.17
陸蓮花

2-4月　P.63
葡萄風信子&
風信子

2-4月　P.80
3種迷你花圈
※4

2-4月　P.81
3種迷你花圈

2-4月　P.82
聖誕玫瑰

2-4月　P.83
陸蓮花

April～

4-11月　P.22
羊耳石蠶

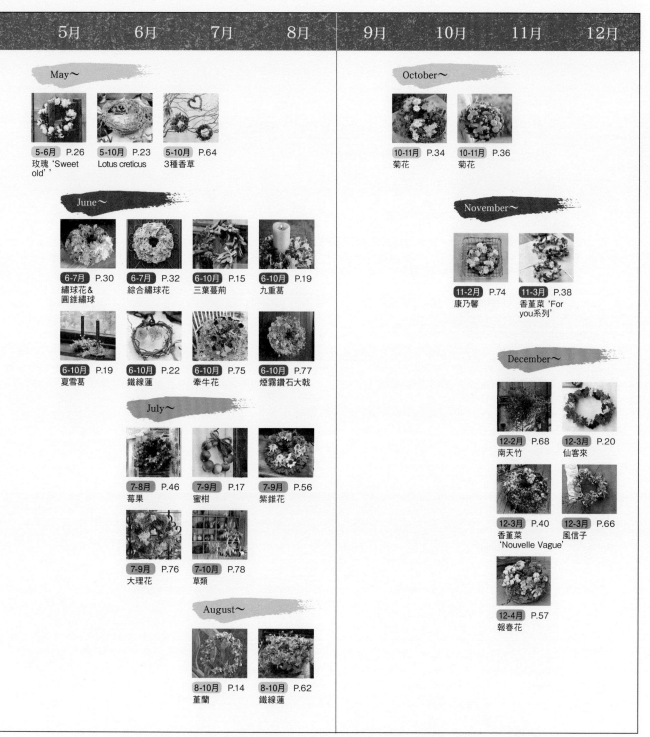

| 5月 | 6月 | 7月 | 8月 | 9月 | 10月 | 11月 | 12月 |

May～

5-6月 P.26
玫瑰 'Sweet old'

5-10月 P.23
Lotus creticus

5-10月 P.64
3種香草

June～

6-7月 P.30
繡球花&
圓錐繡球

6-7月 P.32
綜合繡球花

6-10月 P.15
三葉蔓荊

6-10月 P.19
九重葛

6-10月 P.19
夏雪葛

6-10月 P.22
鐵線蓮

6-10月 P.75
牽牛花

6-10月 P.77
煙霧鑽石大戟

July～

7-8月 P.46
莓果

7-9月 P.17
蜜柑

7-9月 P.56
紫錐花

7-9月 P.76
大理花

7-10月 P.78
草類

August～

8-10月 P.14
菫蘭

8-10月 P.62
鐵線蓮

October～

10-11月 P.34
菊花

10-11月 P.36
菊花

November～

11-2月 P.74
康乃馨

11-3月 P.38
香菫菜 'For you系列'

December～

12-2月 P.68
南天竹

12-3月 P.20
仙客來

12-3月 P.40
香菫菜 'Nouvelle Vague'

12-3月 P.66
風信子

12-4月 P.57
報春花

※1 只有蠟梅是3至4月。　※2 5至7月可享受綠意盎然的狀態。　※3 11至3月可欣賞紅葉。　※4 只有Ⅱ是3至5月。

掛在牆壁、立著，或隨意放在傢俱上。

不需要刻意選擇放置場所的花圈，這樣的花草布置能輕易融入日常生活。

可以當成布置室內的感覺來享受觀賞的樂趣；

或有重要的客人來訪時，掛在玄關的門上；

運用在餐桌裝飾上，也是一種招待客人的方式。

選擇自己喜歡的花草，注入滿滿的心意完成的花圈，

能輕易地傳達出製作者的心情。

雖然使用的是摘下來的花，經過時間也會產生不同的表情，

但是變成乾燥花的樣子也別具風味。

這種可以長期觀賞的樂趣，也是花圈容易融入日常的理由之一。

以身邊容易取得的花草來製作看看，

希望這本書，能夠傳達給你製作花圈時的各種樂趣。

Profile

黑田健太郎

「Flora黑田園藝」（埼玉縣さいたま市）的工作人員。1975年出生，身為該店的長男，從小在植物的圍繞下成長。以改造無裝飾的庭園為主題的部落格「Flora的 gardening 園藝作業日記」成為注目的焦點。不管是仿舊布置的製作，或組合盆栽的評定，運用庭園植物製作花圈的作品都受到很大的矚目。在雜誌《Garden & Garden》連載專欄中。著有《健太郎的Garden Book》（噴泉文化即將出版）、《黑田兄弟的植物圖鑑》（以上在日本皆為FG武藏發行）等多部作品。

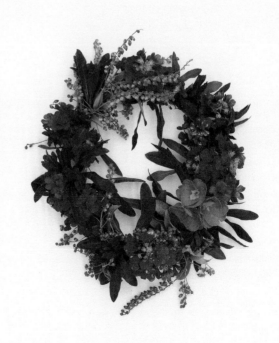

花の道 09
hana no michi

作花圈&玩雜貨

黑田健太郎的
庭園風花圈×雜貨搭配學

作　　　　者／黑田健太郎
譯　　　　者／簡子傑
發　行　　人／詹慶和
總　編　　輯／蔡麗玲
執　行　編　輯／劉蕙寧
編　　　　輯／蔡毓玲・黃璟安・陳姿伶・白宜平・李佳穎
執　行　美　術／李盈儀
美　術　編　輯／陳麗娜・周盈汝・翟秀美
內　頁　排　版／造極
出　　版　　者／噴泉文化館
發　　行　　者／悅智文化事業有限公司
郵政劃撥帳號／19452608
戶　　　　名／悅智文化事業有限公司
地　　　　址／新北市板橋區板新路 206 號 3 樓
電　　　　話／(02)8952-4078
傳　　　　真／(02)8952-4084
網　　　　址／www.elegantbooks.com.tw
電　子　信　箱／elegant.books@msa.hinet.net

2014 年 12 月初版一刷　定價 420 元

KENTAROU NO WREATH BOOK by Kentaro Kuroda
Copyright © 2014 NHK Kentaro Kuroda
All rights reserved.
Originally published in Japan by FG MUSASHI Co., Ltd.
Chinese（in traditional character only）translation rights
arranged with FG MUSASHI Co., Ltd. Through CREEK &
RIVER Co., Ltd.

經銷／高見文化行銷股份有限公司
地址／新北市樹林區佳園路二段 70-1 號
電話／0800-055-365 傳真／（02）2668-6220

staff

編輯．高羽千佳・片山幸帆
編輯協力　山口まこと
攝影　関根おさむ・小川貴史・佐藤晋輔
設計　鈴木房子（Uhuw…Design）
　　　　野呂篤子・浜武美紗
插畫　長岡伸行
攝影協力　Flora黑田園藝・Blauer Garten

國家圖書館出版品預行編目資料

作花圈&玩雜貨：黑田健太郎的庭園風花圈 ×
雜貨搭配學/黑田健太郎著；簡子傑譯．-- 初版．
-- 新北市：噴泉文化館出版，2014.12
　面；　公分 . -- (花之道；09)
ISBN 978-986-91112-2-5（平裝）

1. 花藝
971　　　　　　　　　　　　　103022134

版權所有・翻印必究
未經同意，不得將本書之全部或部分內容使用刊載
本書如有缺頁，請寄回本公司更換